黏土畫廊

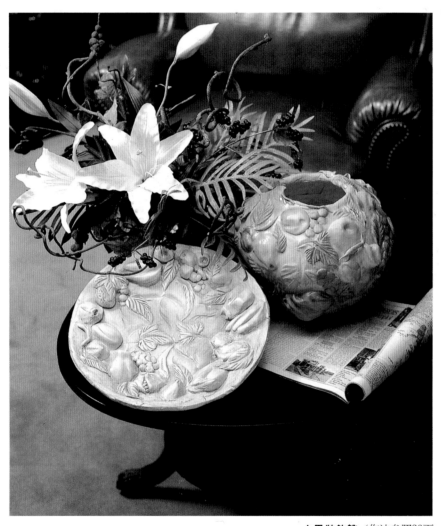

水果裝飾盤／作法參照28頁

花園茶會

使用著和親蜜的朋友所共同製作出的器
具、來開一個愉快的茶會如何……？

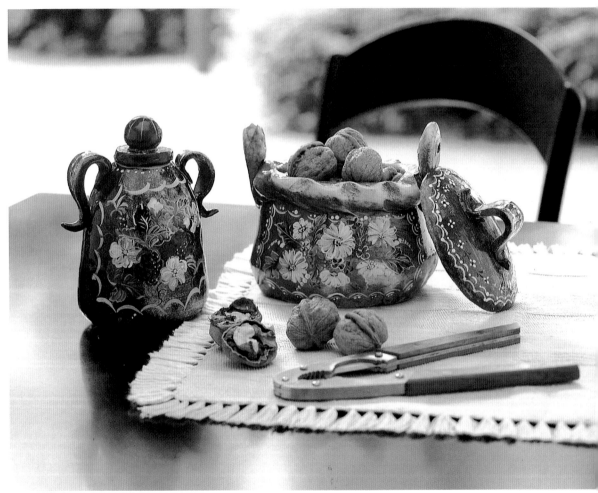

小花式樣的茶壺／作法參照78

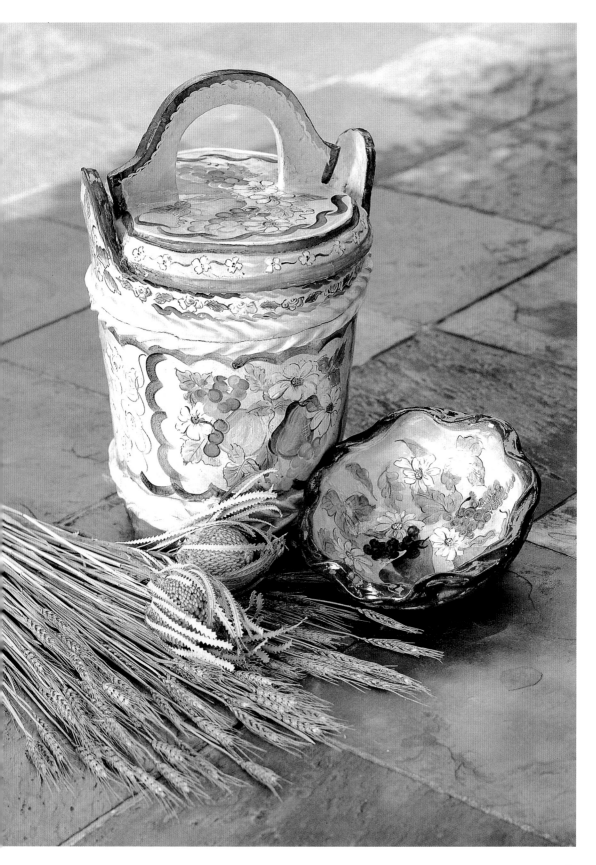

暖爐型裝飾地板

您房間的裝飾也能夠符合
季節、製造出非常愉快的
氣氛、不是嗎？

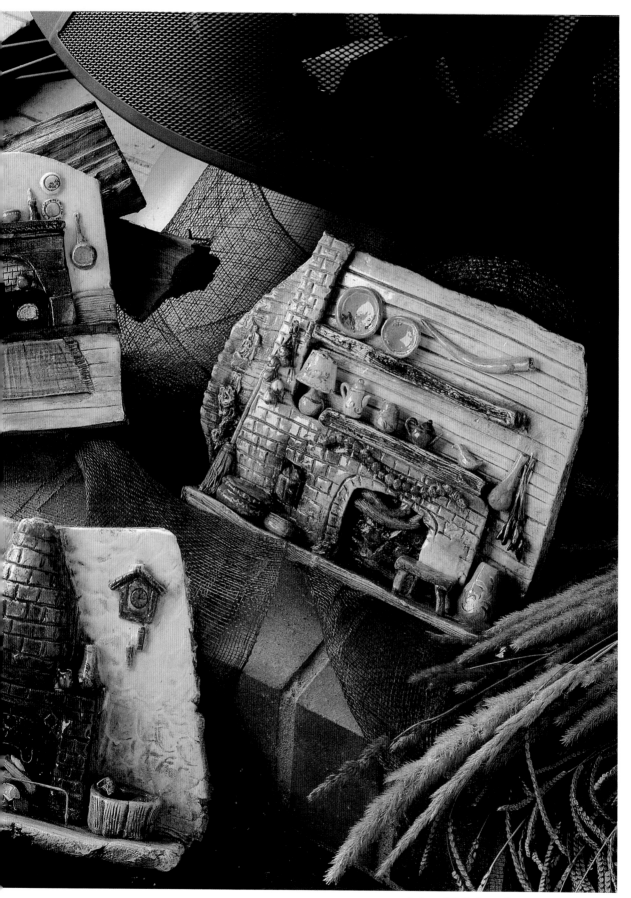

右方・暖爐的浮雕／作法參照44頁

向陽房間處

在有日照的向陽房間內、想要稍稍喘口氣的私
人時間……

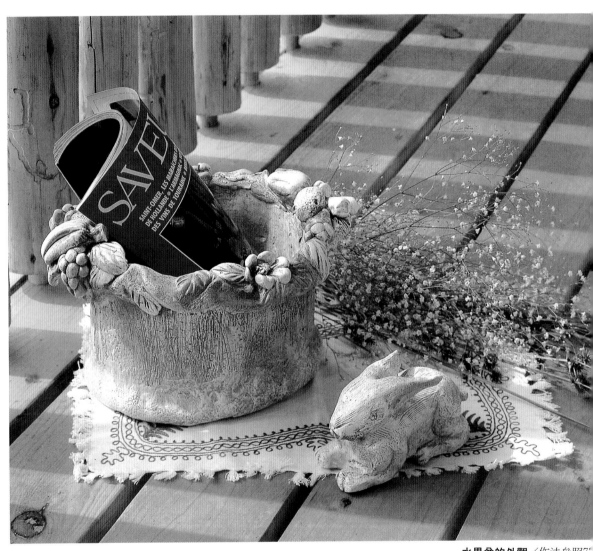

水果盆的外觀／作法參照7

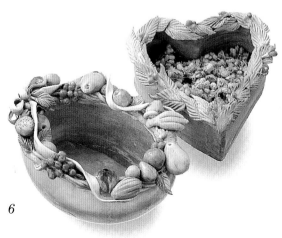

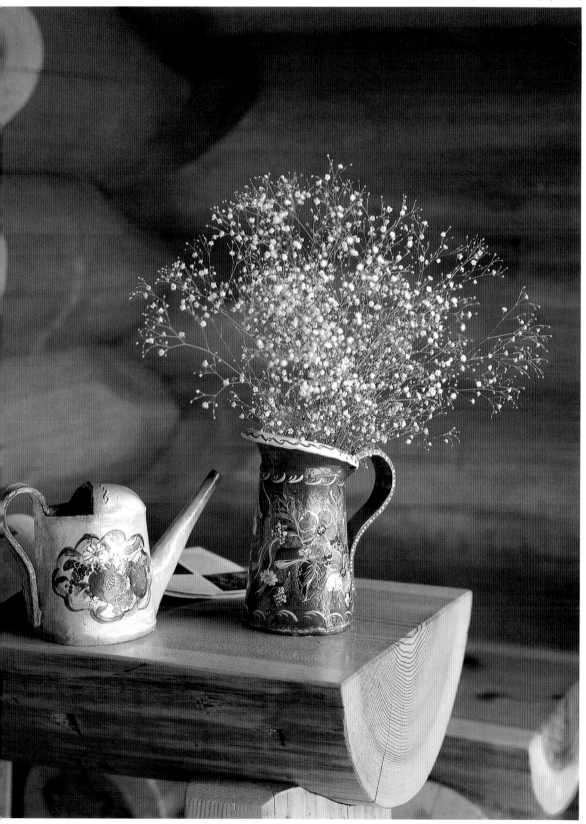

萬用茶罐

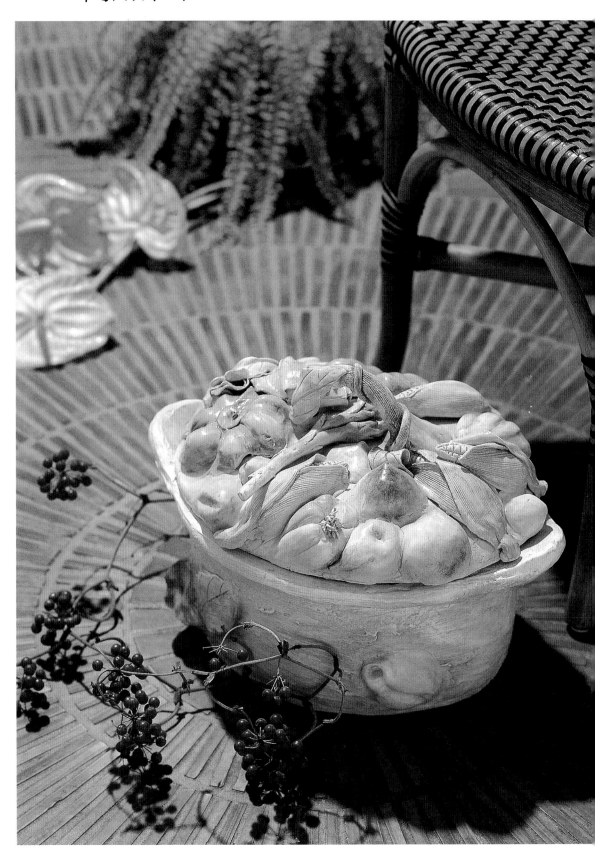

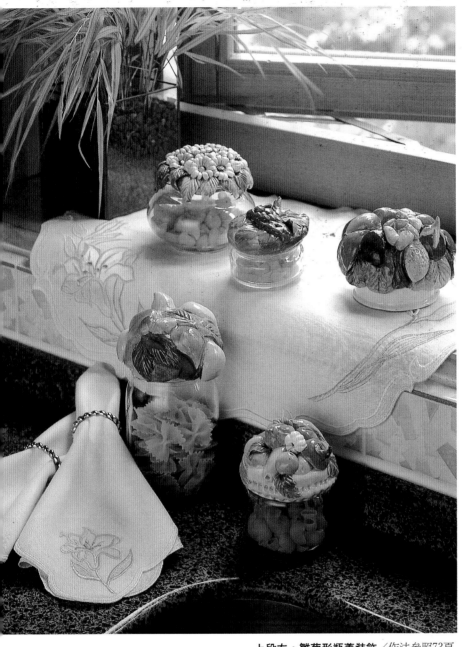

上段左・雛菊形瓶蓋裝飾／作法參照73頁
下段右・蔬菜形瓶蓋裝飾／作法參照73頁

試看看將萬用罐的蓋子用水果樣式
或花的樣式來裝飾的話⋯⋯
用可愛的裝飾來作爲空瓶的蓋子、
改變造型。

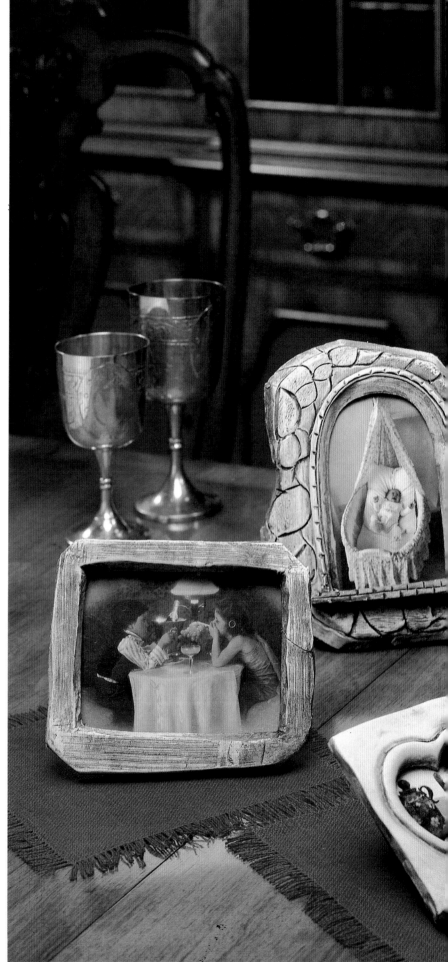

中央下方・心型窗的相框
／作法參照80頁

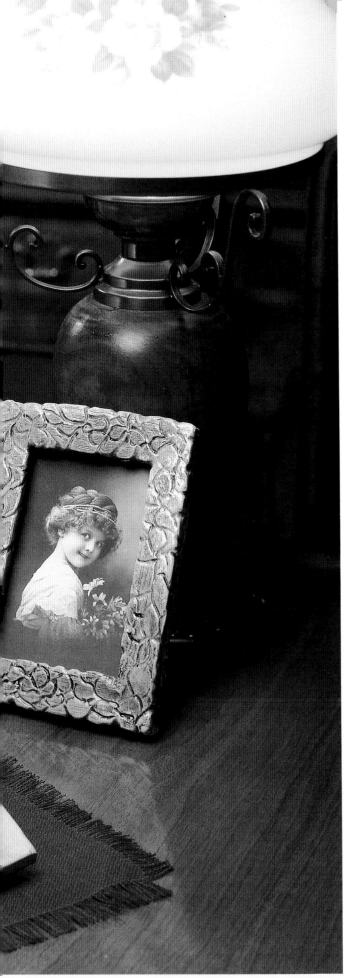

緬懷之作

將紀念相片放在自己喜歡的相框內裝飾看看如何？

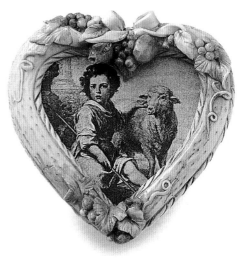

上・心型相框／作法參照53頁

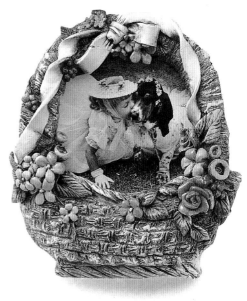

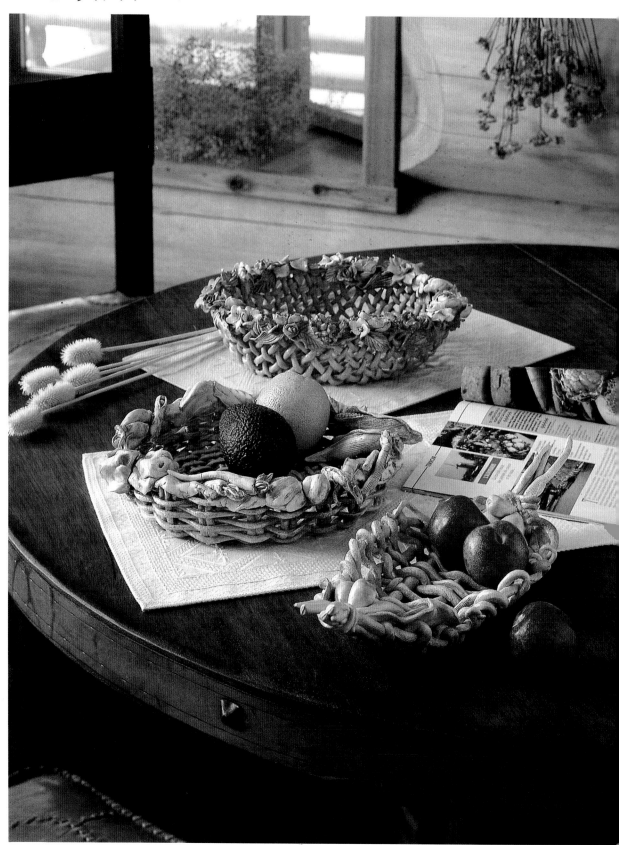

悠哉自在的一天

下・枇杷樣式型編籃／作法參照63

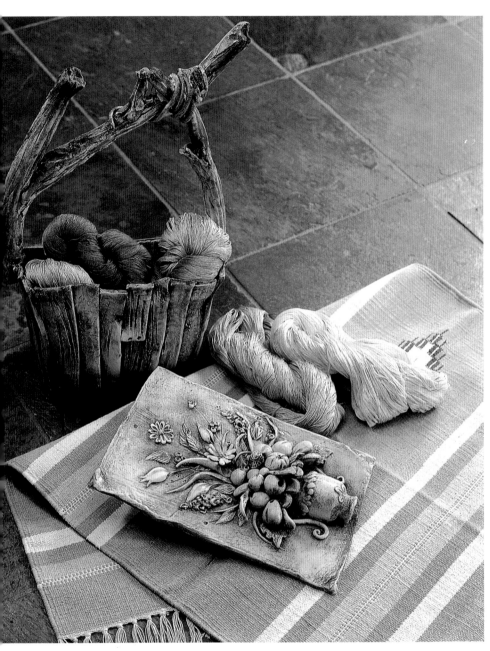

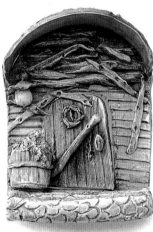

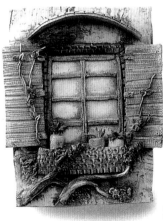

13

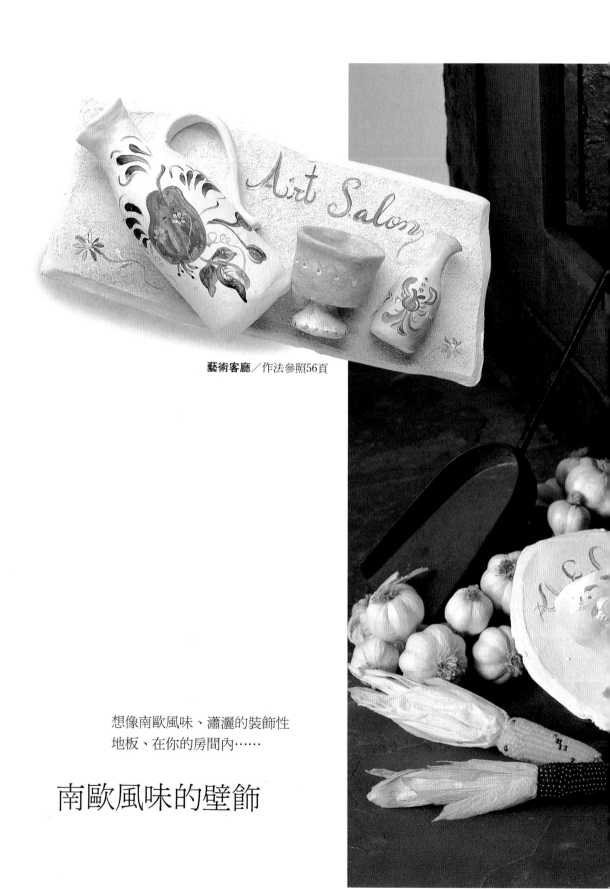

藝術客廳／作法參照56頁

想像南歐風味、瀟灑的裝飾性
地板、在你的房間內……

南歐風味的壁飾

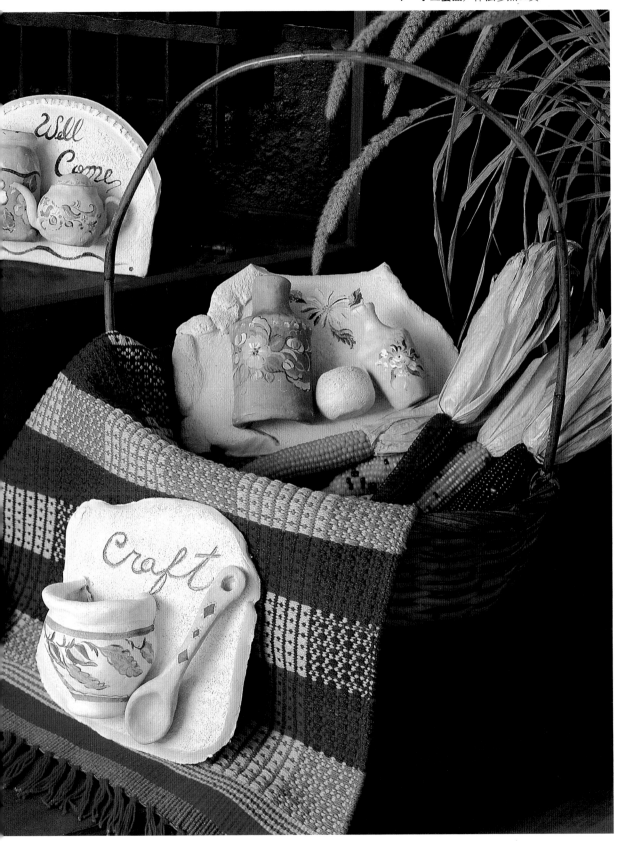

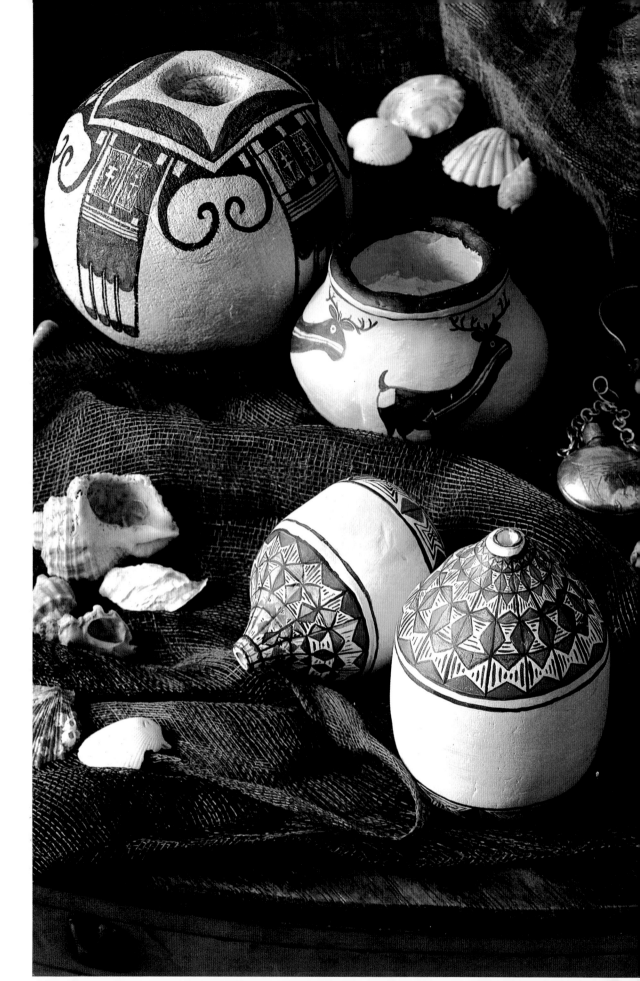

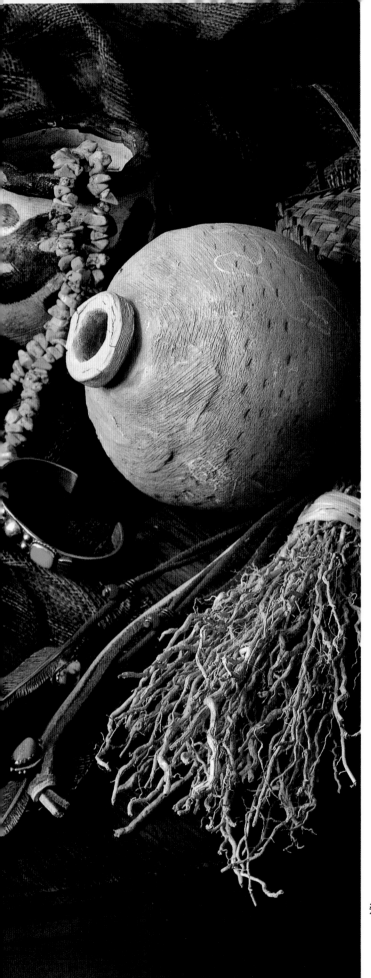

緬懷旅遊

讓思緒馳騁在遙遠的往
昔、照著回憶塑造造
型、各式各樣的裝飾
壺、是對旅遊的緬懷。

幾何造型的壺／作法參照49頁

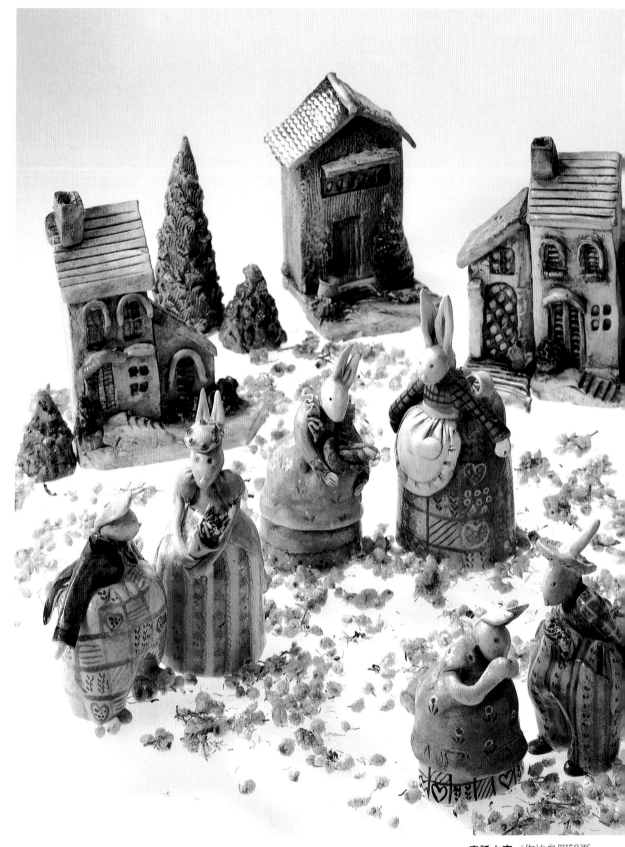

童話之家／作法參照59頁
童話之兔／作法參照76頁

童話之街

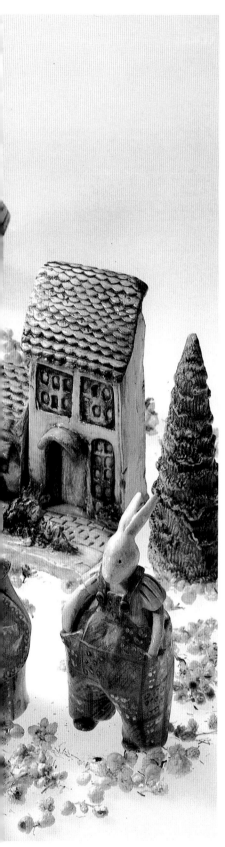

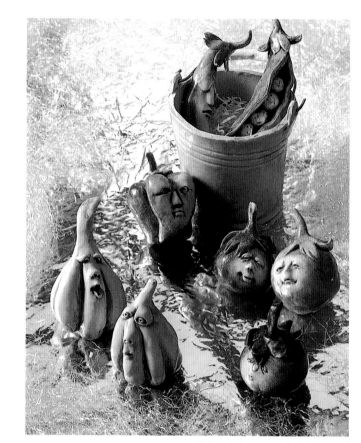

蔬菜、迷你水桶／作法參照74頁

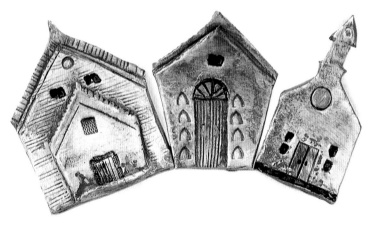

迷你模型房屋及兔寶寶們
窺視看看童話世界。

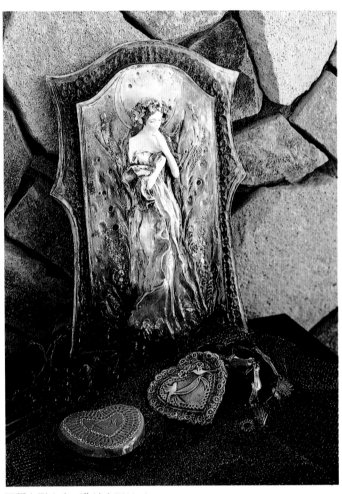

兩種心形小盒／作法參照82頁

帶有著點大人氣氛的娃娃們、以輕鬆的
姿態、改變你房間的形象。

談心

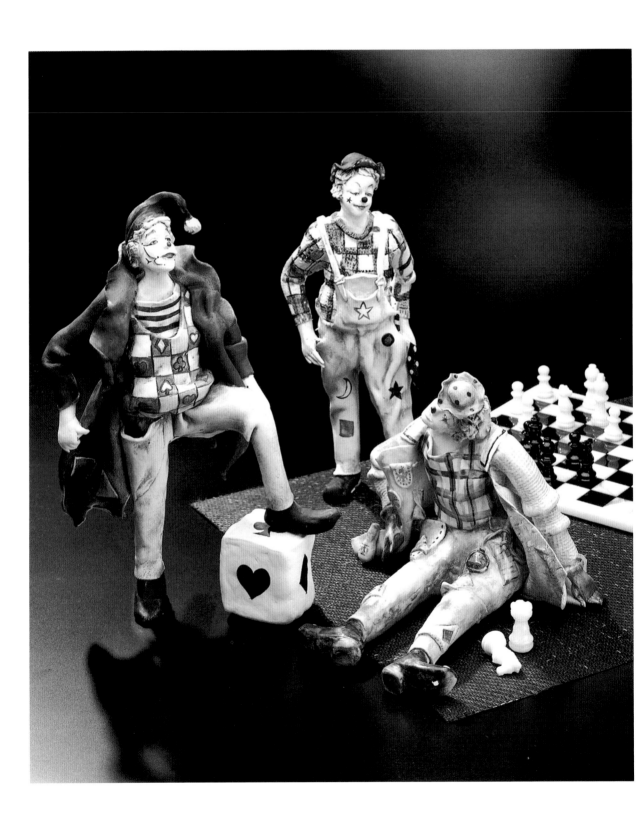

遊戲間

藉由帶有哀愁的小丑或假
面、使遊戲間充滿趣味……

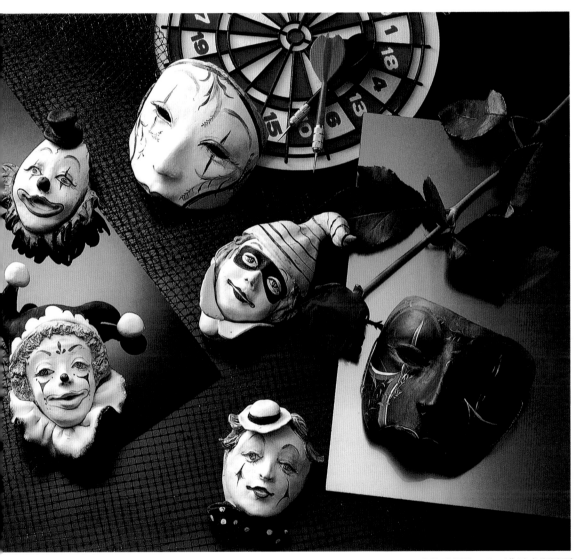

高筒禮帽的小丑／作法參照79頁

使人愉快的裝飾品

各種裝飾品／作法參照84頁

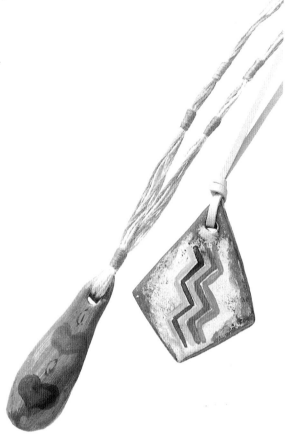

用你自己的主意或色彩、作出
使人愉快造型的裝飾品……

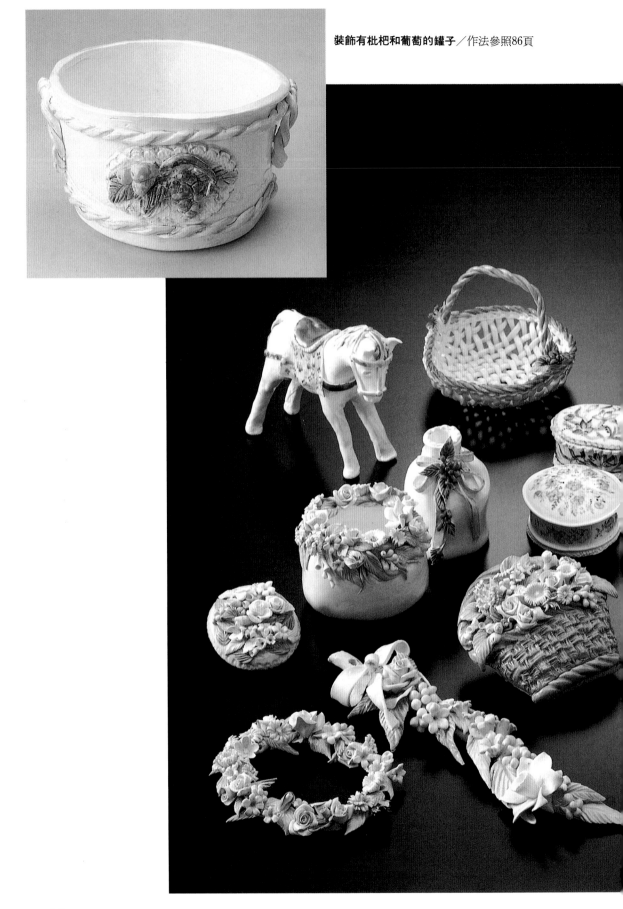

装飾有枇杷和葡萄的罐子／作法參照86頁

稍微升格一下、自己燒看看吧。

帶有著中國繪畫色彩的陶器、也是自己用手做出

來的……。

西洋陶器

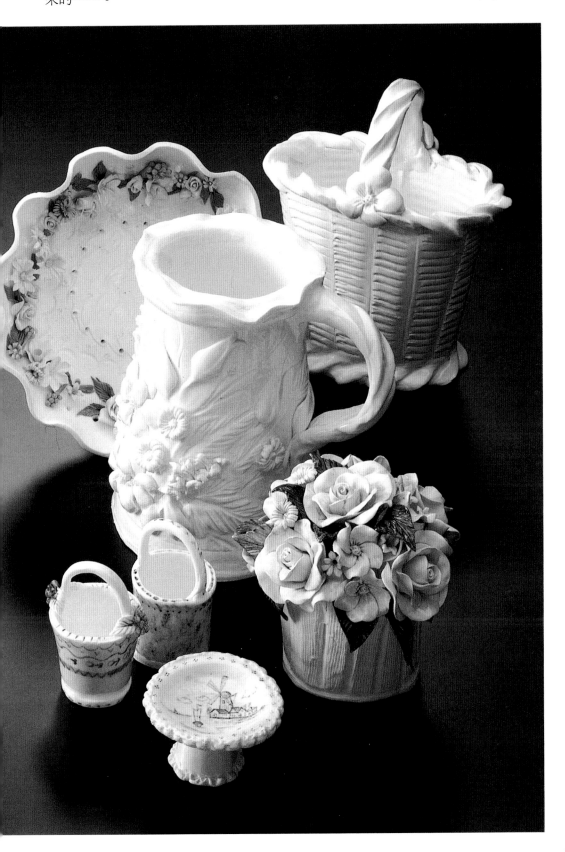

水果裝飾盤 直徑32公分高5公分

使同款的水果替換成蔬菜或花卉看看、將每個水果各自加上顏色也可以吧。除了盤子之外、也可以應用於壺（卷頭插圖1頁）等處。

■材料和工具

灰陶土三個、桿麵棒、小剪刀、裁斷器、盤子、丙烯繪畫原料（白色、黑色、茶色、藍色、綠色、黃色）有光澤的液體、大的平頭畫筆、布

■製作的重點

變化同款水果的厚度、表現出遠近感。此時厚度、全都做成1公分以內。

黏土兩個各自桿成1公分的厚度

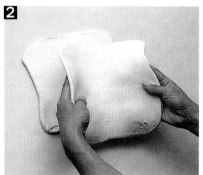
將1重疊、作成一張大型的板狀

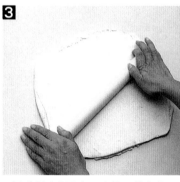
壓成厚度8厘米、比盤子稍微大一點的尺寸。

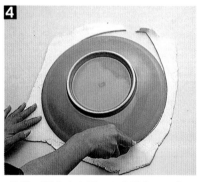
將盤子覆蓋在上面、沿著邊緣、用裁斷器裁斷。

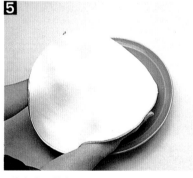
將在4所裁斷的黏土、放置於盤子的內側。

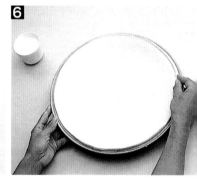
手指尖沾水、整頓邊緣。

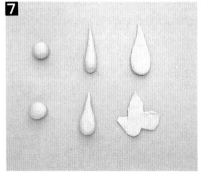
將直徑2公分大的黏土、做成眼淚型、擴散型、兩種葉子。

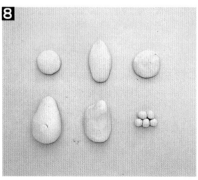
圓形的黏土作為配件、製作出各式各樣的水果。

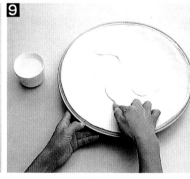
手指沾水、在盤子上以有弧度的線條為底的樣式。

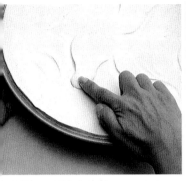

作爲葉子配件的內外側、用水使它和盤子合而爲一。

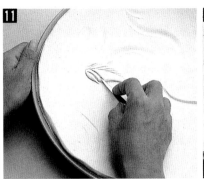

以剪刀的尖端、刻出葉脈。

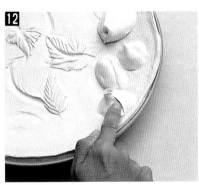

水果也同樣地讓它融合、葉子在內側、水果在外側、比較有平衡感。

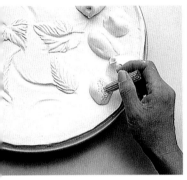

將已經融合的水果、加上凹凸或輪廓等的表情。

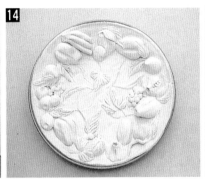

大約放置三天、使它乾燥。

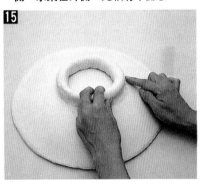

底部高台用直徑7公分的棒狀黏土框成圓形、使它和盤子合而爲一。

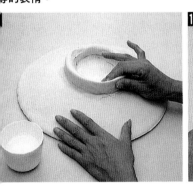

手指沾水、將黏土平均壓成有厚度的板狀。

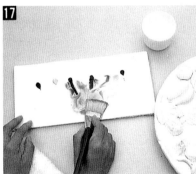

將綠色、藍色、白色的原料、以含水的畫筆混合、做爲大底的顏色。

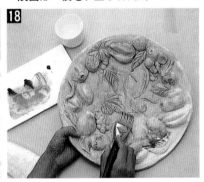

敏捷的上色、空隙處用畫筆尖端輕戳般上色。

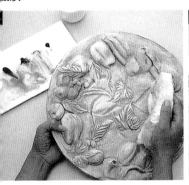

全部塗好後、使它乾燥、爲調整色調、以濕布全部擦去。

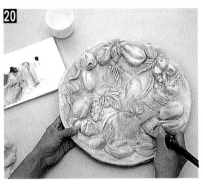

薄薄的塗上藍色加黑色、黃色、茶色、作爲影子或是重點。

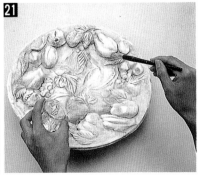

邊視全體的平衡、邊再拭去顏色、待乾燥後、塗上有光澤的液體。

花卉圖案的水壺　高22cm直徑13cm

實物圖／70、71頁

不要認為上色很困難，試著隨自己的喜好來做。把手和水壺
出水口也可以隨自己的想法改變形式，請快樂的動手做。

■材料和工具

軟粘土3塊、擀麵棍、剪刀（大）、切割刀、接著劑、紙樣
、壓克力水彩顏料（白、黑、茶、紅、綠、黃、紫）亮光漆、
洗筆液、平頭筆、圓頭筆（皆0～4號左右）布、海綿。

■製作的要點

結合粘土時務必要仔細。如果有表面不夠平滑的情形，則待
粘土乾燥後，以200號砂紙磨光。

1
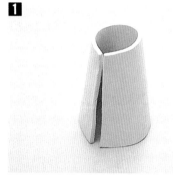
將2塊粘土伸展成8公厘的薄板
狀。放置2日使粘土乾燥。

2
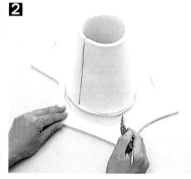
以8公厘厚的板狀粘土為底，將
圓筒放上，留下比底部大兩公厘。

3
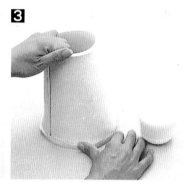
在指頭上沾水，使底部和圓筒的接
縫結合。

4
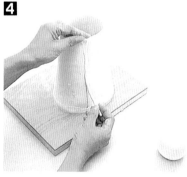
讓條狀粘土在筒的接縫處結合，以
填補隙縫。

5
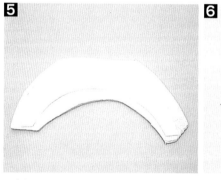
在8公厘厚的板狀粘土上，放上
紙樣，切割成出水口。

6

把手也以同樣做法製作，放置30
分鐘讓粘土乾燥。

7
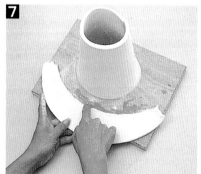
擠壓出水口的邊緣，讓出水口易於
和壺體結合，再彎曲成筒狀。

8
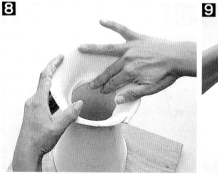
將出水口插入壺體，雙方的接縫要
置於相同方向。使之結合成一體。

9
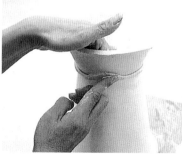
在照片8.的結合處，結合直徑5
分厘的條狀粘土。

30

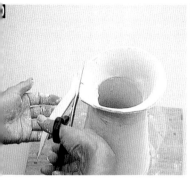

讓出水口作少許彎曲，然後切割修整。

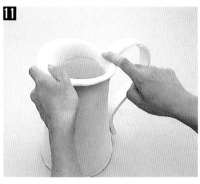

爲了使把手更加堅固，在把手上塗接著劑和壺體結合。

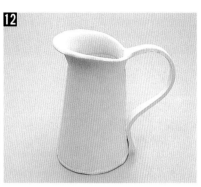

壺體完成。

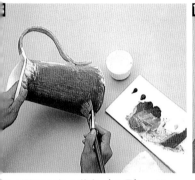

用水稀釋白色＋茶色（少量），以大平頭筆用力快速塗至壺底爲底色。

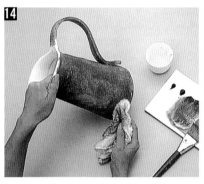

爲了去掉不均勻斑點，先用布輕輕擦掉，再用少量水重塗。

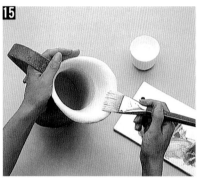

用水稀釋白色＋茶色（少量），用大平頭筆或海綿塗抹水壺內側。

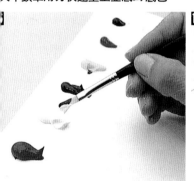

描畫葉片的時候，不要加水，以平頭筆沾抹綠色、黃色、白色3色

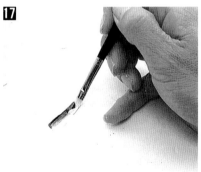

依序在筆端沾上3種顏色，確認色彩畫出圖案的情形。

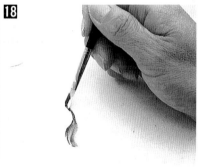

隨著運筆的方式，可以描繪出形形色色的葉片。

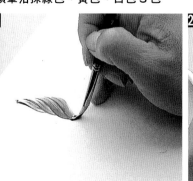

利用運筆的反覆動作，可以描繪出截然不同的葉子。

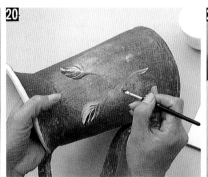

在水壺表面畫葉片。

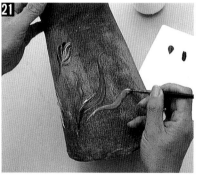

繼續用圓頭筆畫上鬱金香葉片。

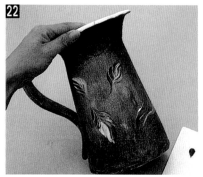

22

參考照片或圖畫,在水壺的正面及背面畫出葉片。

23

利用描繪葉片的要領,以平頭筆沾抹紅色及黃色顏料,描繪花瓣。

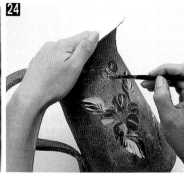

24

同樣在水壺的正面及背面中心畫上較大的花,其周圍則畫上小花陪襯。

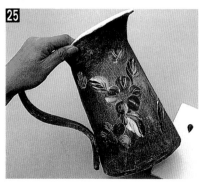

25

看一看整體是否均衡,不足的部位再加畫花葉。

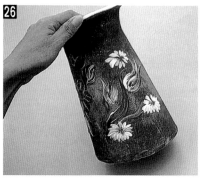

26

接著畫鬱金香和雛菊。

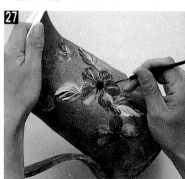

27

在花的中心用黑色顏料描繪。

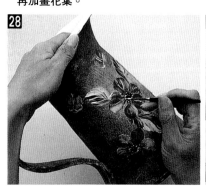

28

用白色顏料在花的中心畫點。

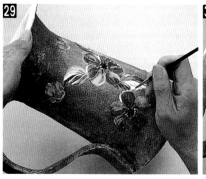

29

爲了加深輪廓,用白色顏料描繪花朵邊緣。

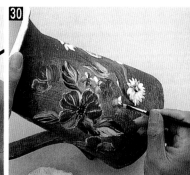

30

用平頭筆,以白＋紫＋青三色畫紫羅蘭花瓣,用圓頭筆以黃色畫花蕊

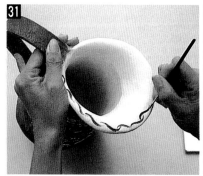

31

以紅＋茶色在壺口畫上花紋,用白＋茶(少量)在把手上畫花紋。

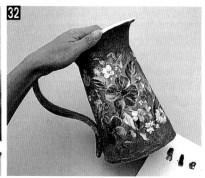

32

上色完成。

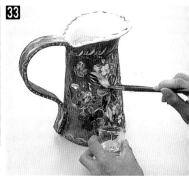

33

塗上足夠的亮光漆,不要塗第二次。

粘土遊戲

　　這次「粘土展覽館」的出版，是自「粘土工藝」開始出版以來的第五冊。過去雖然製作了數目相當多的作品，不知道是否能滿足大家對粘土不斷增加的喜好。

　　然而，一味從事於粘土製作的高度技巧研究是沒有必要的。在更放鬆的情況下，被完成的作品，更可以表現出特殊的感覺。

　　本書嘗試以粘土製作我們身旁可見的物品，以粘土遊戲為主題，來製作作品。當你試著上色，完成一件絕無僅有的作品，伴隨著手上留下的微溫，將感覺到完成一件作品所帶來的喜悅和成就感。這或許只是一種自我滿足。但是，從自己的雙手誕生的作品真的非常可愛。

　　當你嘗試製作時，請先熟練粘土的伸展、結合和上色的基本技巧。另外，不要拘泥於形式，試著享受創造的快樂，並以遊戲的心情來製作。玩粘土並無特別困難的地方。只要願意親近粘土，我想必定可以製作出許許多多你所獨有的實用作品。

宮井　和子

材料和工具

材料

〈粘土〉 照片❶——①②

在本書中使用軟性及便性兩種長石粉粘土。所謂長石粉粘土，是混合長石粉和接著劑的粘土。由於軟性粘土和硬性粘土的性質不同。。因此，必須依照作品的性質分別使用。

軟性粘土適用於伸展成板狀的場合。本書除了第 12 頁的編籃以外，所有作品皆須要使用。

〈附屬配件〉 照片❷——①～⑤

製作胸針、項鍊或耳環時，所使用的胸針底台、別針、輪環、拉環、皮繩等等。這些附屬配件在市場上可以買到，種類也很豐富完備。

造形工具

〈工作台〉 照片❸——⑨

工件台以粘土不易附著的合成樹脂板較合適，木板及合成塑膠板則容易被粘土附著，不適合當工作台。

〈搬麵棍〉 照片❸——⑥⑦

擀麵棍是伸展粘土為板狀時，必須使用的物[⋯]，塑膠製品不易被粘土附著，並且輕巧方便使[⋯]。圖⑦的擀麵棍，表面具有凹凸鋸齒狀，可製[⋯]花紋。

〈切割刀、輪狀切割刀〉 照片❸——③④

切割刀可在粘土上，切割喜好的形狀。而輪[⋯]切割刀是使用於切割圓形或硬性粘土的場合。

〈剪刀〉 照片❸——②

不只用來切割小物體，在頂端製造花樣時也[⋯]使用。適合末稍細薄的東西。

〈毛巾〉 照片❸——⑧

上色完成時的擦拭，或是在粘土上印製紋路[⋯]使用。

〈接著劑〉 照片❸——①

連接配件或是壺的把手等地方，作為補強的[⋯]具。

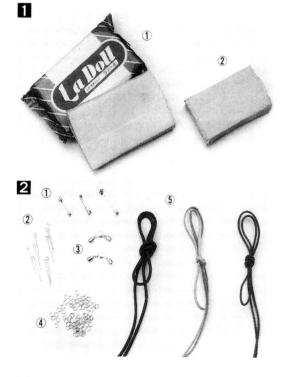

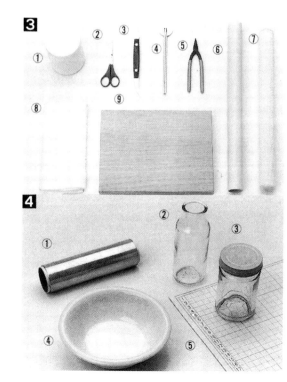

〈老虎鉗〉 照片❸——⑤

切斷鐵絲，彎曲鐵絲末端時使用。

〈保鮮膜〉 照片❹——①

以模具成形時，為了使粘土容易和模體分開，事先在模具上包一層保鮮膜。另外，以保鮮膜包住粘土，可防止剛開始使用的粘土乾燥。

〈各種空瓶〉 照片❹——②③

模具成形時，可利用空瓶。也可將瓶蓋包以粘土，利用於作品中。

〈餐具〉 照片❹——④

將餐碗使用於模具成形，其大小及形式，依照想要完成的作品而定。

〈工作用紙〉 照片❹——⑤

編織籃等作品，在利用模具成形時，將工作用紙折成船形，作為模具使用。除船形外，也可折成各種形狀。

造形的工具

〈衛生竹筷〉 照片❺——①

利用末稍押入粘土，製作窗戶等圖形。

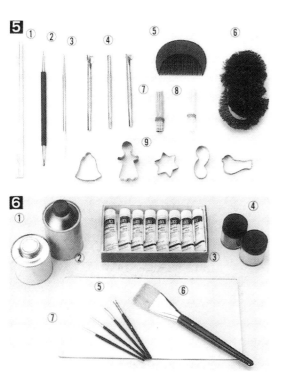

〈調色薄刀〉 照片❺——②

使用於製造條紋及連接細小部位。

〈加工棒〉 照片❺——③

可用作塑造人偶的臉型或花朵的細小部位。

〈各式刻印棒〉 照片❺——④

本來是皮革工藝的工具。製造細條紋、小花朵或花邊時可以使用。

〈梳子〉 照片❺——⑤

使用來製造條理。

〈牙籤〉 照片❺——⑦

以橡皮筋集合成束，可製造細密而集中的凹凸。只用一枝，可在小配件上劃出花紋，或補強人偶頭部。

〈吸管〉 照片❺——⑧

用橡皮筋集合數根，用來押透軟粘土，製造穿透圖案。隨著吸管數目的增加，圖案也有變化。

〈刷子〉 照片❺——⑥

用以敲打、擦搓粘土，產生如石紋的凹凸感。

〈各種造形模具〉 照片❺——⑨

除了餅乾造形外，也有其它各式各樣大小不同的造形，可透過粘土，產生各形空洞。

上色的顏料和工具

〈顏料〉 照片❻——③

顏料如果有白、黑、赤茶、淡茶、紅、青、綠、黃，8色的壓克力水彩顏料最好。由於使用後殘留在調色板上的顏料，不能重複使用，每次擠出少許即可。

〈廣告顏料金色、銀色〉 照片❻——④

廣告顏料的金色和銀色可代替壓克力水彩。由於是粉狀，使用時極為方便。

〈亮光漆、洗筆液〉 照片❻——①②

亮光漆是在完成上色後，為了使作品表面具有光澤而使用的工具。使用亮光漆後，必須用洗筆液清洗筆毛。

〈各種筆〉 照片❻——⑤⑥

上色用筆以豬毛等毛質硬的平頭筆較適合用來迅速塗抹顏料或油漆。繪圖時則用尼龍類的軟性筆較佳。如果有 0～4 號左右的平頭筆和圓頭筆的話，就很方便。描繪人偶臉部等處也可用面相筆。

〈調色板〉 照片❻——⑦

本書使用紙調色板。如果是可溶解顏料、混合顏料的白紙也可使用。

基本技巧

伸展粘土

使用大量粘土時,先重複伸展 1 塊粘土作為基本練習。伸展粘土的工作,可以說是玩粘土最重要的步驟。

〈伸展粘土〉

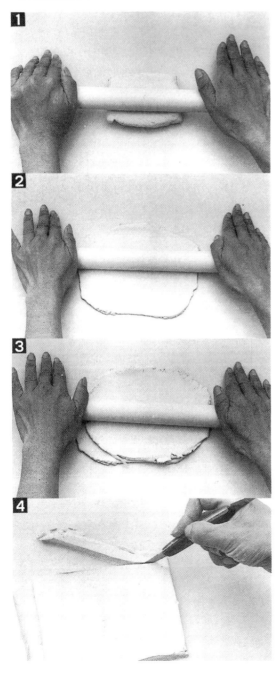

〈合併粘土〉

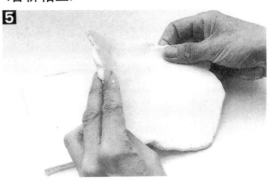

①將 1 塊粘土放好,用力伸展開。

②時常將粘土從工作台上剝下,改變方向,盡量加以伸展。

③將照片②伸展過的粘土 2 塊重疊伸展,配合作品的大小,做成更大的板狀。

④以小刀切割板狀粘土,取得需要大小。

⑤將照片④切掉的粘土再次伸展利用,不要浪費。

結合

所謂結合是要使粘土與粘土一體化,分為將作品配件和盤或壺接合一體化的結合和填補縫隙的結合兩種。

〈配件的結合〉

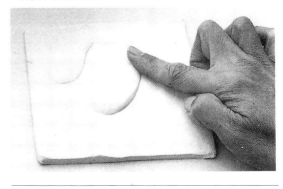

以指頭沾水,在未上色之前,把配件和主體接合。

〈連接的結合〉

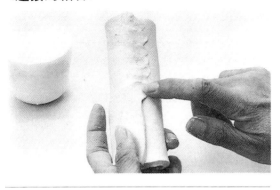

　　將板狀粘土彎曲連接成筒狀時，以指甲或指頭推擠接縫使之接合。也可利用濕布、小刀或調色薄刀代替手指。

各種成形法

　　成形方式分為自由成形和模具成形等方式。壺的成形方法，主要就是將板狀粘土彎曲接合成筒狀。如果只用手去造形，就是自由成形。而模具成形就是將板狀粘土蓋在模具上，待粘土乾燥後成形的方法。身旁可利用的器皿皆可當作模具。

〈自由成形〉

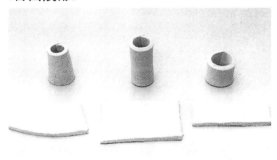

　　根據切割板狀粘土所形成的各種形狀和大小，壺的形式也跟著改變。

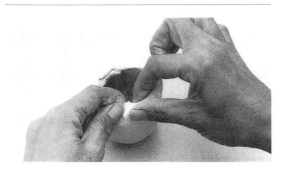

　　想造出窄口或圓底的壺，只要收攏開口，將邊緣的折痕集中就可以了。

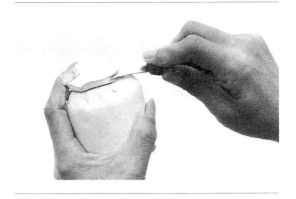

　　依照底的大小，切割板狀粘土作為壺底，將接縫接合。可以用小刀亦或指頭、濕布來操作。

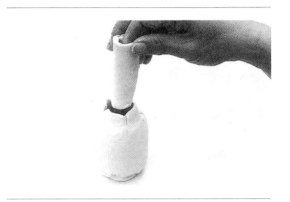

　　如果想作成長口壺，只要另外作一個長筒，和壺口相接就可以了。

〈模具成形〉

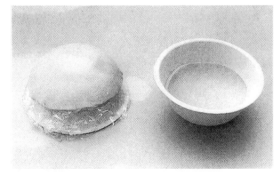

　　把粘土壓蓋在模具上成形，粘土會因乾燥而收縮，不易從模具上剝下。因此，事先須用保鮮膜包住模具。

利用模具內側成形時，由於粘土乾燥收縮，容易取下。不需要使用保鮮膜。只須在模具上沾少許水分，修整邊緣就可以了。
（前頁照片右）

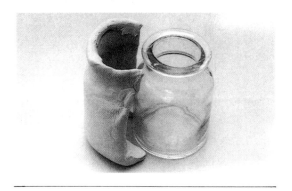

空瓶被利用當作模具，製作如第 9 頁的作品。

表面的製作

在作品表面裝飾各色各樣的花樣和圖案，是製作有特色作品的要訣。利用身邊可用之物，在粘土柔軟的情況下，趕快動手吧。

〈指頭和指甲〉

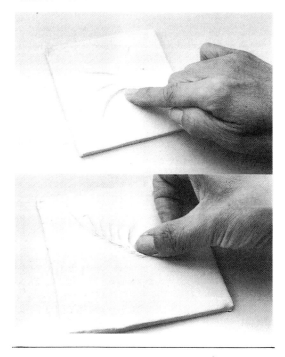

一邊以沾水的指頭押入粘土表面，一邊描繪曲線。

〈刷子〉

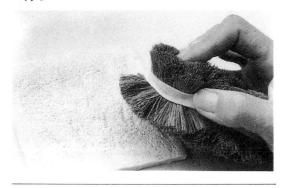

用刷子敲打、擦搓粘土表面，可產生細密凹凸，有如石頭紋理的感覺一般。

〈牙籤束〉

A　利用牙籤束輕敲粘土表面，製造凹凸，產生如檸檬表皮的紋路。

B　將牙籤束傾斜，迅速輕敲粘土表面，產生如青草繁盛生長的花紋。

C　加入條痕。在小作品或配件上，劃出喜歡的圖案。

〈梳子〉

可產生細密而平均的紋理。產生條理的工具

雖然不少。但是梳子每次可以產生許多條紋，適合用在大型作品上。

〈剪刀、調色薄刀〉

利用尖端部位，可產生條狀圖紋，也可以用加工棒代替。

〈乾毛巾〉

利用乾毛巾，可在粘土表面印出布紋。

〈具有齒狀刻紋的擀麵棍〉

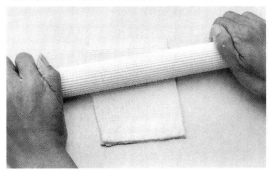

在伸展粘土時，可一邊印出花樣，同時伸展成必要的厚度。

〈刻印棒〉

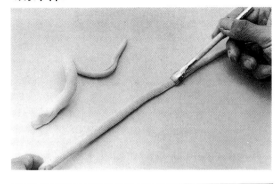

刻印棒有多種形式，想在條狀粘土上製造木頭紋路時，利用刻印棒一邊轉動土條，同時劃出花紋。

〈壓透模具、吸管〉

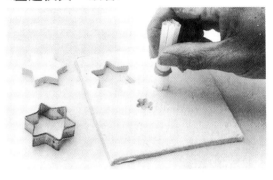

穿透圖案是利用壓透模具和吸管，押入軟柔的粘土作成的。

製作配件

配件可裝飾器皿或製作浮雕。也可以和盤子或茶壺結合。參考自己周圍的物品，如水果、花、餐具等小物品，製作新奇配件。

〈葉〉

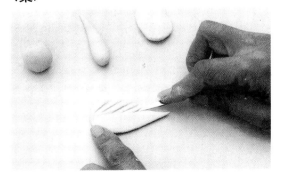

照葉子的大小，將粘土製成淚滴狀，壓成片狀後，以剪刀尖端劃上葉脈紋。

〈雛菊〉

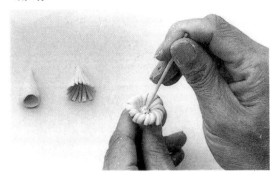

把淚滴狀粘土擴張開，形成牽牛花狀。用剪刀將邊緣平均切分成片。在花的中心用牙籤輕輕刺出花蕊的斑紋。

〈枇杷〉

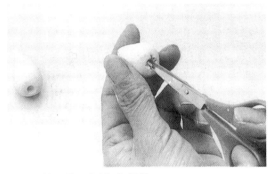

利用剪刀將凹洞剪成米形。

〈石榴〉〉

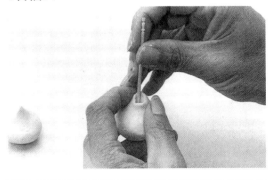

用牙籤插入尖端，旋轉形成小洞。

〈壺〉

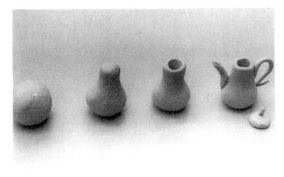

出水口和把手，以條狀粘土製作。壺的內部則利用棒子插入粘土產成凹洞。

〈小裝飾物〉

以加工棒插入粘土，一邊轉動同時開出小洞。使用筆桿代替也可以。

〈草的製作〉

撕碎柔軟的粘土，細密地疊貼在板狀粘土上。也可利用剪刀或牙籤的灰端來貼合粘土。

<窗戶>

用衛生筷挾一張紙形成間隙，使之押印粘土。

編織

乍看之下好像很複雜的編織籃，也是利用粘土作成條狀，加以編織而成的。其實並不難作。編織的方式雖多，本書只介紹第12頁作品所採用的兩種方式。首先要把條狀粘土做好，用濕毛巾蓋住防止乾燥。

<編織法 I>

1

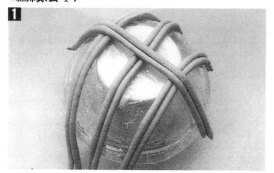

2

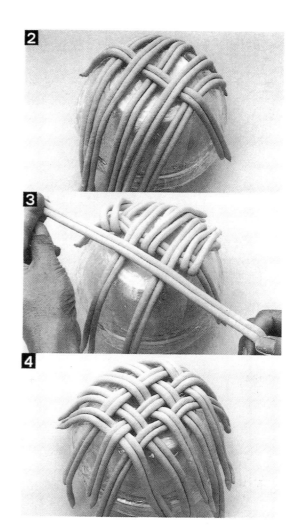

3

4

① 兩條粘土為一組，橫向並排三條。於正中央處放上縱向粘土 1 條。

② 在縱向條土上，橫向放置 2 條粘土。必須排在①的橫向條土之間。

③ 翻折①的 3 條橫向條土，排上縱向土，再將橫向土翻回原位。另一側也用同樣方式操作。

④完成橫向 5 條，縱向 3 條，直徑 10 cm 左右的籃底。

5

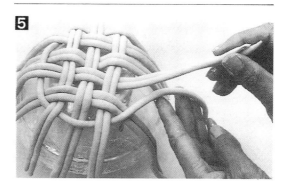

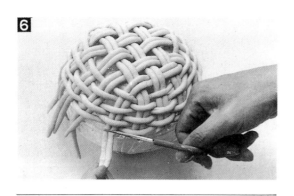

⑤　事先準備好的條土，以每次1條的方式，交互纏繞籃圈織成籃的邊。

⑥　直到織成理想的大小，將多餘的粘土條切除，修飾籃邊。

〈編織法Ⅱ〉

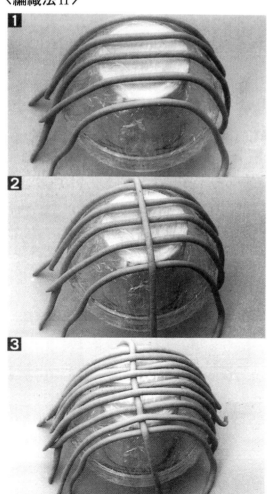

① 均等排列5條橫向粘土。

② 於正中央的位置放上1條縱向粘土。

③ 在2的縱向土上平均地排上4條橫向粘土。

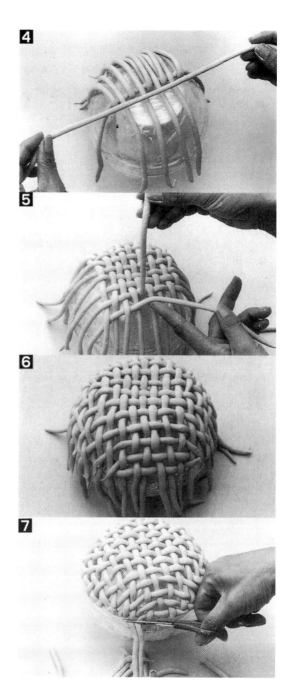

④　翻折①所排上的橫向粘土。排入縱向粘土。翻回橫向粘土。另一側也以同樣方式完成。

⑤　以④完成的部分作爲籃底。從籃側交互纏繞編織。

⑥作成理想大小。

⑦　切除多餘部分。

補強、修理

　由於粘土容易破裂損壞，所以補強和修理極為重要。而且，粘土乾燥後容易引起龜裂。為了預防空氣進入粘土產生龜裂，事先必須均等地伸展粘土。已經產生裂痕的作品可以簡單的修補。

〈人偶〉

　使用牙籤補強人偶頭部時，從頭部中心稍後處插入。

〈掃把類物品〉

　製作如掃帚柄的外形，須使用鐵絲使之固定。先將條狀土壓平，放上鐵絲，再旋轉包入粘土中。

〈吊掛物〉

　製作壁掛物小作品時，將細繩包入粘土中。但從正面不可以看到細繩。

〈裂縫的修補法〉方〉

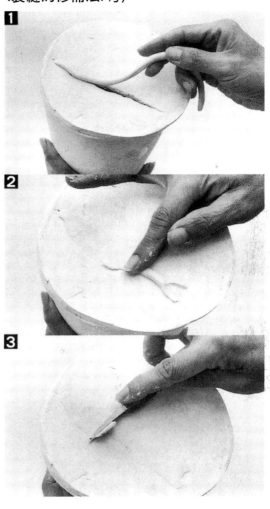

①　將比裂縫稍粗的條土沾上少許水分，填補在裂縫上。
②　將指頭沾水，接合粘土和作品的裂縫。
③利用小刀，切除多餘粘土，將表面條整平滑。

壁爐的浮雕

高 18 cm × 寬 25 cm

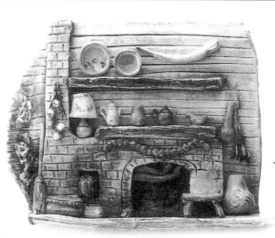

　　請參考外國的室內裝璜雜誌等等並欣賞其各式各
樣的設計。此外，對於裝飾的小物品，也請您一邊
動動腦筋在其顏色、形狀等方面，一邊實際地將它
做出來。因為基本的作法是相同的，所以請您也向
其他的作品設計挑戰。

■材料、用具

粘土／灰陶土 2 個

用具／擀麵棍、剪刀、切割刀、刻印棒、22 號鐵
絲、萬黏樹脂、牙籤、筆。

丙烯樹脂畫具（水彩顏料）：青、紅、黃、黑、茶
、綠。

■成形的要點：

　　底座的形狀加上變化就會顯得有趣些。裝飾的小
物品要表現出其可愛的樣子。

■設計的要點：

　　隨著小配件擺設位置的不同，整體所呈現出的氣
氛亦有所差異。一面斟酌整體的平衡感一面放置各
種小配件於底座比較好。

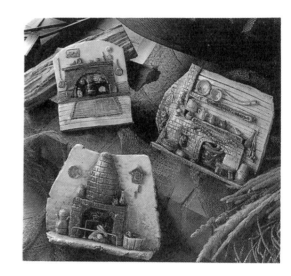

■底座的大小■

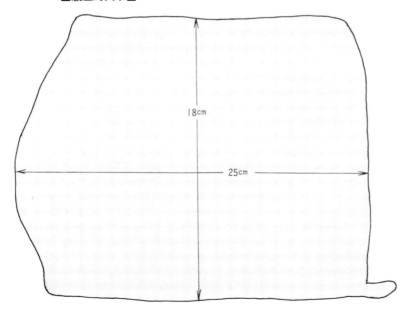

18cm

25cm

■製作的順序：

製作底座 ➡ 製作壁爐 ➡ 組合 ➡ 著色 ➡ 製作小配件

➡ 粘上小配件

■建議：
因為壁面的木板縫或磚塊的線劃得太工整的話就會顯得生硬、不自然，所以盡量做出凹凸不平的感覺來。

1 製作底座：

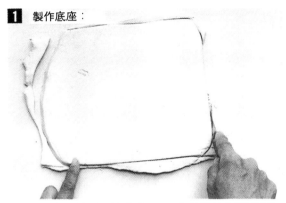

把一個粘土伸展至厚度為 8 mm，將其切割成任意形狀，做為底座。

2

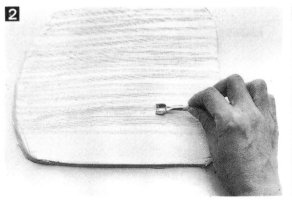

用刻印棒摩擦粘土的表面，在底座上加入帶有凹凸不平感覺的木板紋理。

3

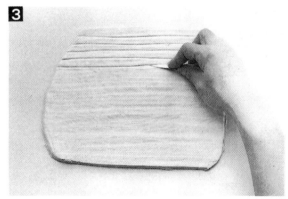

一面用剪刀的尖端在底座加上變化，一面添加木板的接縫。

4 製作壁爐：

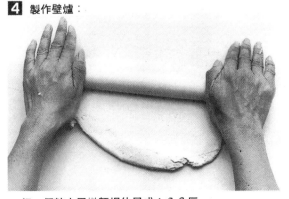

把一個粘土用擀麵棍伸展成 1 公分厚。

5

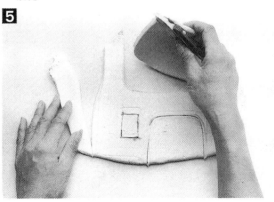

在伸展好了的粘土上用指尖畫出暖爐的形狀，然後用刀子來切割。

〈壁爐的浮雕〉

■製作小配件

樹的果實

6 cm

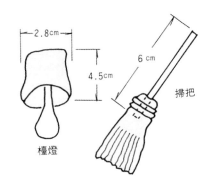

2.8cm

4.5cm

檯燈

6 cm

掃把

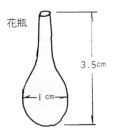

花瓶

3.5cm

1 cm

壺

3.5cm

3 cm

6

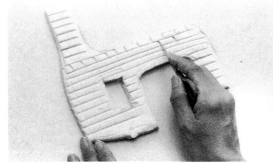

在切割好了的粘土上用剪刀做出磚塊層層堆積的效果。

7

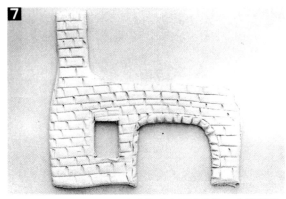

壁爐的模樣完成。把磚塊做成交互堆積狀、感覺極富變化。（用剩餘的粘土來做架子）。

8 組合

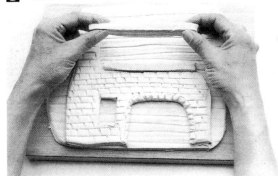

把壁爐放置在先前做好的底座上，再製作 2 個長條形當做架子，分別置於壁爐的上方及更上方。

9

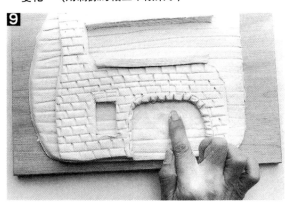

指尖沾水，抹去爐灶中的線條，做出爐灶內部的效果。

10

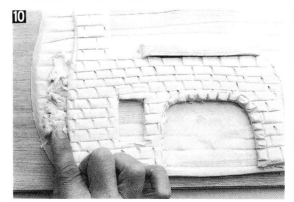

細細撕碎粘土，用指尖將之貼於底座的左邊，然後做成草狀線條。

11

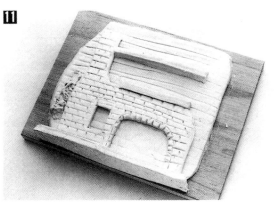

在做好的 1 公分厚的床上用刻印棒做出表情，使其乾燥約 15 分鐘左右，然後用灰粘土將它附著於底座上

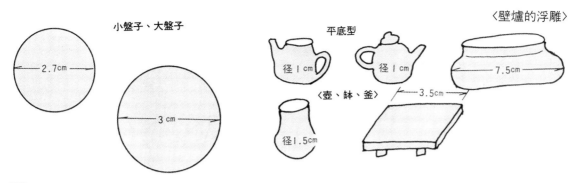

小盤子、大盤子

平底型

<壁爐的浮雕>

〈壺、鉢、釜〉

2.7cm

3 cm

径 1 cm

径 1 cm

7.5cm

3.5cm

径1.5cm

12 製作小配件

把粘土伸展成 2 mm厚，用剪刀將它剪成掃把前端的模樣。

13

製作掃把的柄：把 22 號鐵絲放在揉成繩索狀的粘土上，來回搓揉使鐵絲成爲其芯。

14

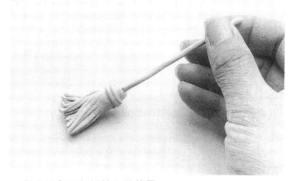

在柄的前端捲上掃把頭。

15

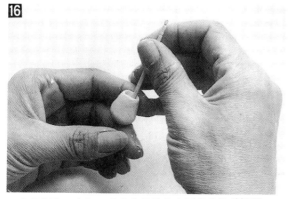

做出根部用細繩捲住的效果。

16

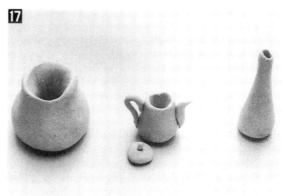

壺的製作：在徑 1 公分大的粘土上用指尖旋轉牙籤，一面挖洞一面調整形狀。

17

再加上把手，壺嘴和蓋子。花瓶等一類的東西也是一邊用牙籤挖洞一邊來做。

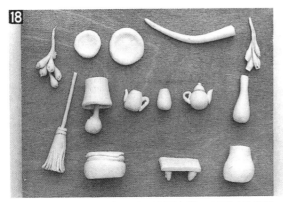

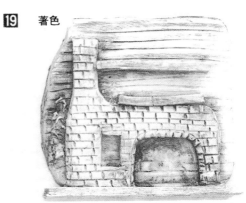

其他的小配件，請參照前頁的圖來做。也可以依自己
的喜好自由發揮。

著色

全部塗上淡茶色，然後用溼布輕輕擦拭，調整顏色的
深淺。

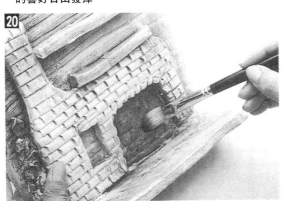

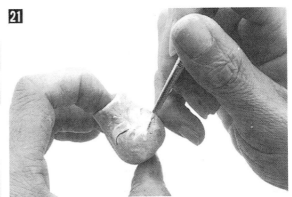

在壁爐的左側填上綠色、爐灶內填上稍濃的顏色，然
後全部加上陰影。

在每一個小配件上塗上底色，在一小地方畫上可愛的
花樣。

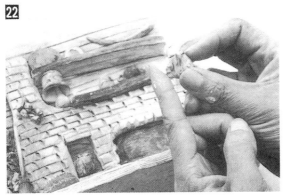

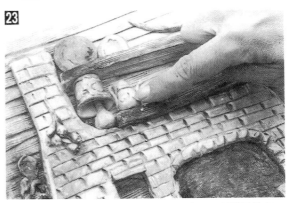

在小配件的內側塗上粘著劑，把它們一件一件地配置
於底座上。

為了不讓小零件一會兒之後脫落下來，必須使勁地把
它押住於底座上。

幾何模樣的壺

高 10‧5 cm×徑 8 cm　彩色卷頭插圖第 17 頁

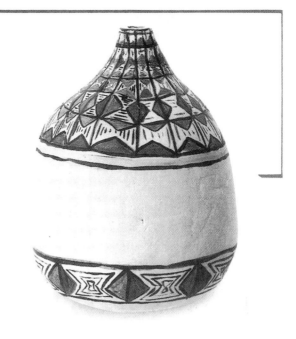

　　試著欣賞看看這些不拘泥於形式，自然，率性的圖案。親手做過幾個之後，就會慢慢擁有自己的風格。也請您參考一下照片上的作品，試著做做看。

■材料、用具：

粘土／灰陶土　½個

用具／擀麵棍、切割刀、剪刀、尖切刀、細工棒、筆。

水彩顏料／黑、茶、黃、白。

■成形的要點：

　　謹慎地把連接處修飾好為其竅門。

■著色的要領：

　　幾何圖案等盡可能等分地分割，如此一來就會顯得更好看。此外，也可以選擇自己喜歡的圖案自由描繪。

■建議：

　　圖案無法順利繪出時，使用刷帚，附上石目等的話，就會有樸素的感覺，不是很有趣嗎？

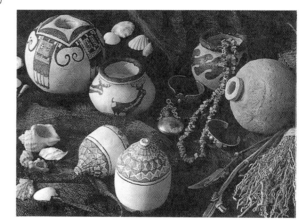

■實物的放大圖案■

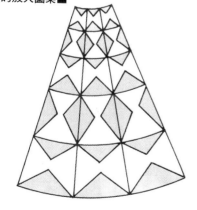

1

把粘土½個伸展開來，做成長 19 cm、寬 8‧5 cm、厚 1 cm 的板。

〈幾何模樣的壺〉
■製作的順序

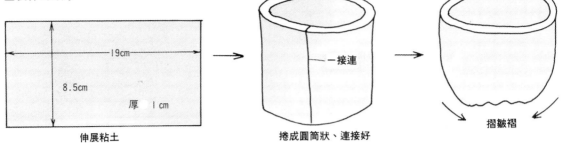

19cm

8.5cm

厚 ｜cm

伸展粘土

一接連

捲成圓筒狀、連接好

摺皺褶

2

卷成圓筒狀，接縫用沾了水的指甲技巧地修飾掉。

3

圓筒的一側一面用手指摺皺褶一面收攏。

4

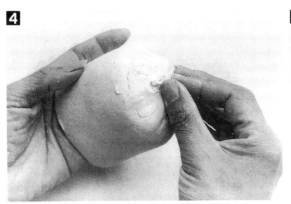

用手指捏住尖端使其閉攏。（這個部分是底部）。

5

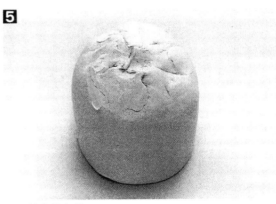

修飾前的底部。

6

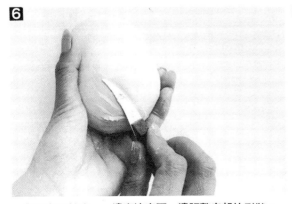

把切割刀沾水，一邊磨擦表面一邊調整底部的形狀。

7

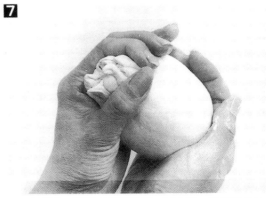

口的部分一面用手指摺皺褶一面收攏，然後稍微拉出一<u>些些</u>。

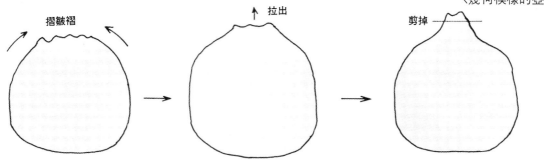

摺皺褶　　　　　　　　拉出　　　　　　　　剪掉

8

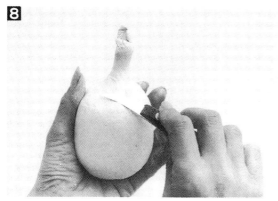

將切割刀沾水、磨擦粘土表面，並調整口部的形狀。

9

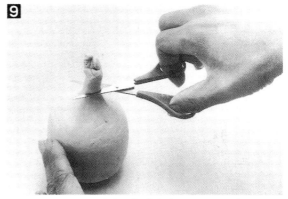

尖端部分用剪刀剪去，做成壺嘴形狀。依所剪的位置不同、壺的形狀隨之改變。

10

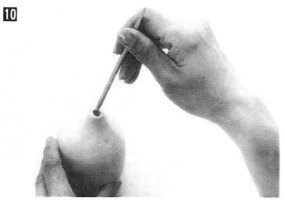

用細工棒在壺嘴尖端處挖個洞，一邊旋轉棒子，一邊調整形狀。

11

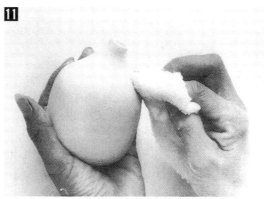

擰一擰溼布，把表面修飾好。

12

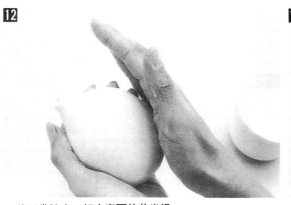

將手掌沾水，輕叱表面使其光滑。

13

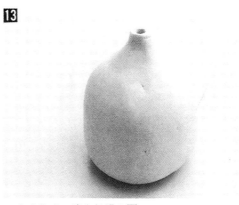

大功告成。讓它乾燥 2 天。

14 著色

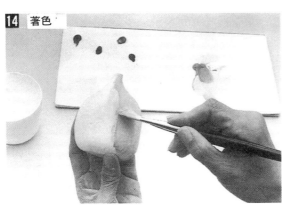

將黃、茶、白三色混合,一起上底色。

15

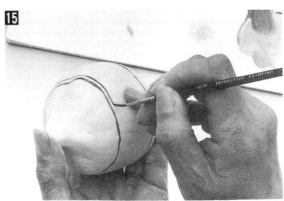

混合黑色和茶色,一邊轉動壺一邊畫出上下線。

16 上方的圖案

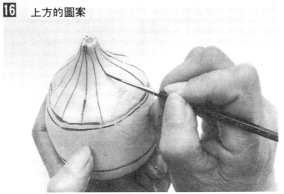

畫上縱線分割其面。(請參照第 49 頁之圖)。

17

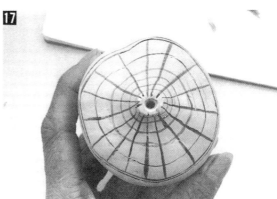

在繪好的縱線上分割出橫線(請參照第 49 之圖)。

18

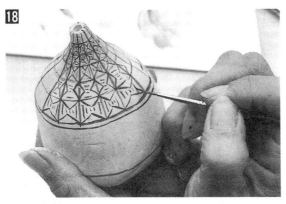

沿著橫線,上下、左右畫出山型的連續圖案以及縱線、橫線。

19

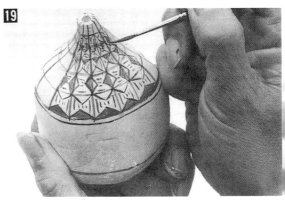

沿著山型的線塗上顏色。下方的圖案亦是如法泡製。

心型框

高 19 cm × 寬 18 cm　彩色卷頭插圖第 11 頁

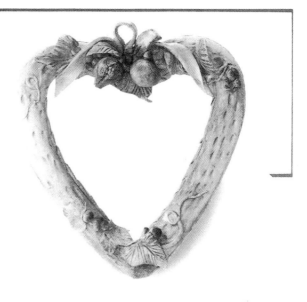

　　丙烯樹脂板的處理和內部的處理只是形式上不同，作法是一樣的。請參考彩色卷頭插圖的作品，動動腦筋試做看看各種形狀、大小的物品吧！

■材料、用具：

粘土／灰陶土 1 個

用具／剪刀、尖切刀、丙烯樹脂板、粘著劑、筆。

水彩顏料／白、茶色

■著色的要點：

　　請體會一下本書中所附照片的感覺，考慮看看桌子或牆壁的色調，使用淺色系列來著色。

■建議：

　　注意別讓丙烯樹脂板被粘土或顏料給弄髒了。欲將之掛於牆壁或豎立起來時，請參照第 55 頁之圖來處理。

1　製作外框

把粘土 1 個揉成直徑 2 cm 左右的繩索狀。

2

如輪子般把繩索的兩端連接起來，好好地修飾一番。

3

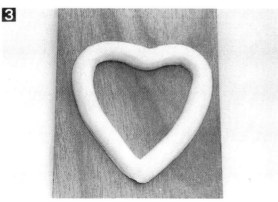

做成心型後將手掌沾水一邊把它調整成半圓錐體一邊修飾接縫然後放置於乾燥台上。

4

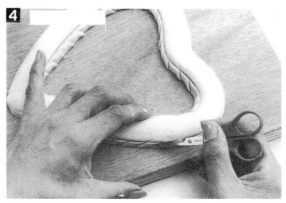

用剪刀的尖端在輪廓的內側加上曲線，然後在曲線的內側勾勒出繩結狀的線條。

〈心型框〉
■製作的順序順

做外框 ➡ 添上花樣 ➡ 做小配件 ➡ 附上小配件 ➡ 做裡側

➡ 組合 ➡ 著色

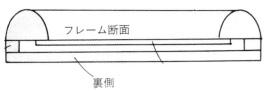

フレーム断面

裏側

5

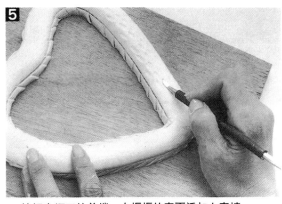

按押尖切刀的前端，在框框的表面添加上表情

6 做小配件

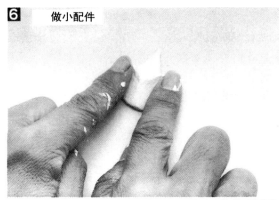

把杏仁般大的粘土做成淚滴型，一邊用手指搓成圓型粒狀，置於手上貼於莖根上，一邊做葡萄葉子的形. 狀

7

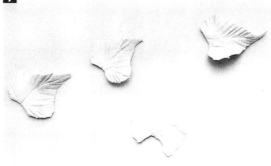

用剪刀刻出葉脈，做出葉子的表情。

8 附上小配件

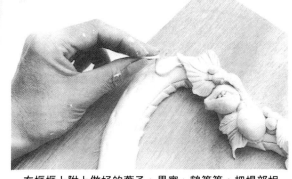

在框框上附上做好的葉子、果實、鶴等等，把根部相連處連接修飾好。

9

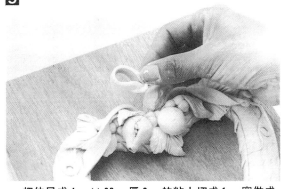

把伸展成 4 cm × 20 cm 厚 2 mm的粘土切成 1 cm 寬做成緞帶，一邊做表情一邊把連接處整合好。

10 做裏側

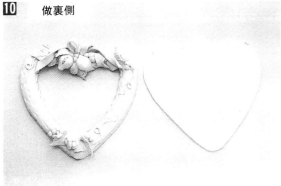

做裏側：將伸展成 2 mm厚的粘土切成比框框略小的裡側，然後讓它乾。

■裡側的處理：

要把框框豎立於桌上時，如A
圖般在背面附上架子，用粘土
接合好。要掛於牆壁時，如B
圖般在繩的兩端打結，在框框
背面用粘土分別接合兩端節。

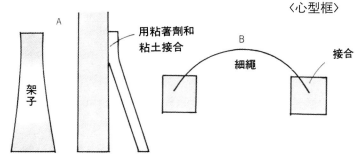

〈心型框〉

A

用粘著劑和
粘土接合

架子

B

細繩

接合

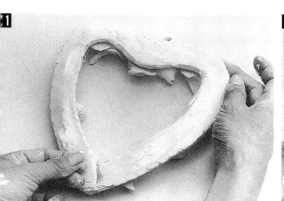

1

在風乾了2天的框框裡側塗上粘著劑。

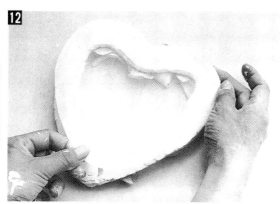

12

在裡側貼上比框框稍小的丙烯樹脂枝。

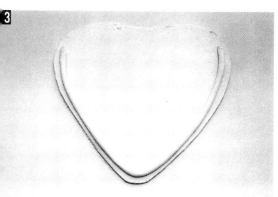

3

沿著裡側邊緣的稍微內側處連接上直徑方mm的繩索。

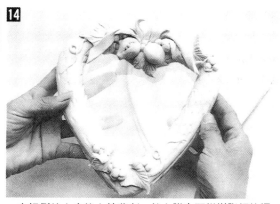

14

在裡側的上方塗上粘著劑，放上附有丙烯樹脂板的框
框共並連接好。

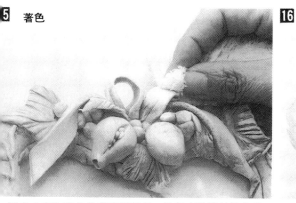

5 著色

混合白色和茶色塗底座的顏色，並做出整體性的色彩
強弱表現。緞帶等尤其要做得好看。

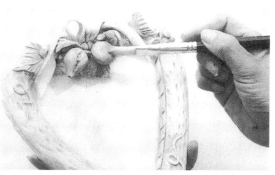

16

要塗葉子，水果的顏色時，一定要摻入少量底座的顏
色調和之。

55

藝術沙龍／中級

高 32 cm ×寬 15 cm　彩色卷頭插圖第 14 頁

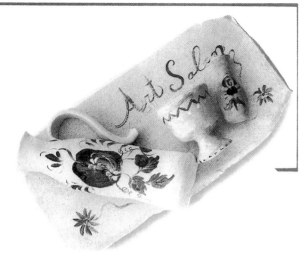

在基座上做出石頭的質感，將整體統一以白色作為基本色，做出簡單樸素造形的作品。如果能熟練這個藝術沙龍作法的話，那麼全部都可以應用到彩色卷頭插圖第 14 頁的作品上，所以請試著做看看。

■材料用具

粘土／ 2 個灰陶土

用具／擀麵棒•切削工具•剪刀•空瓶•棕刷•萬黏樹脂•筆•沒有價值的錢幣

壓克力用彩繪顏料／白色，青色

■成形的要點

請不要使用完全圓狀的罐子、使用斜削½、⅓的罐子才能結實地湊起來。

■著色的要點

描繪主題物的時候，自由地改變作品的方向，然後朝著中心的方向描繪，就能輕鬆地描畫出來。

■建議

主體實物要比基座先做好，而且要使其乾燥大約一天的時間。若是沒有完全乾燥的話，在黏接基礎的時候便會發生變形或者是產生裂痕的情況出現。

1 　製作主體實物

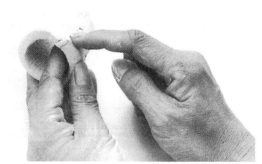

將直徑 6 公分大的粘土伸開成厚度為 1 公分，做成一個 4 公分的板子，然後將它做成圓筒狀。

2

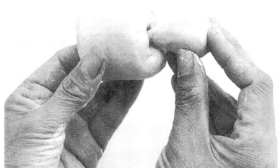

將直徑 2 公分大的粘土做成淚滴的形狀，再把它插入剛做好主體的底部，連接且使其同化成為它的足部。

3

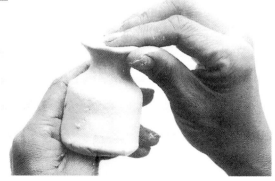

用指尖一邊捏出杯腳的部分，一邊調整它的形狀，也順便調整整體的形狀。

製作主體實物　　➡　　製作基座　　➡　　組合　　➡　　著色

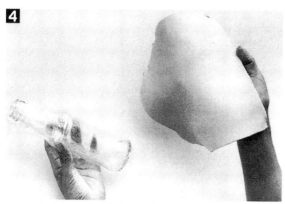

將½的粘土伸展爲厚度 5 毫米，把錢幣捲到作爲模型
的瓶子裡，把伸展開的粘土捲在一起。

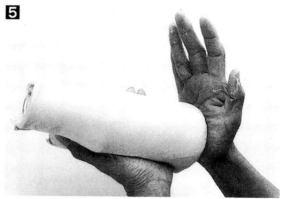

用手掌將粘土融合到模型⅓的地方。

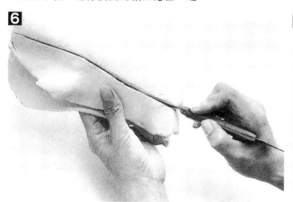

用切削工具將多餘的部分切掉。

從粘土中取出空瓶，使其乾燥大約一天的時間。

8 製作基座

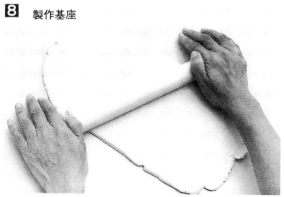

把一個粘土伸展成厚度爲 1 公分的長方形。

9

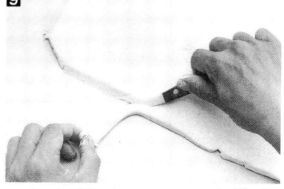

由於要使基座有厚度的視覺效果，所以要把邊緣的部
分斜斜地切割（在形狀上有所變化的話會更有趣）。

<藝術沙龍>

■杯子的作法

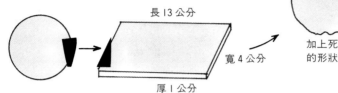
長13公分
寬4公分
厚1公分

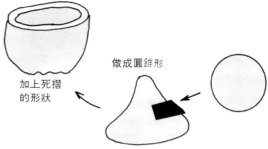
加上死摺的形狀
做成圓錐形

10

用棕刷在表面上一邊摩擦一邊拍打,做出石頭的質感

11 組合

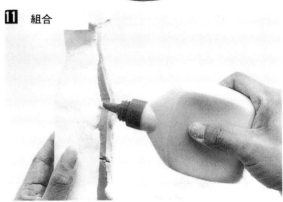

在基座要乾燥之前,於要連接的部分塗上萬黏樹脂,再把它像是要嵌入基座般地用力按壓。

12

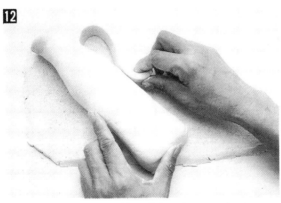

塗上萬黏樹脂之後,將把手附加到瓶子上。把手的部分可以按照自己喜歡的形狀來做。

13

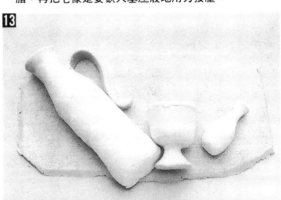

其他的部分也塗上萬黏樹脂,然後像是要嵌入基座般地用力按壓。

14 著色

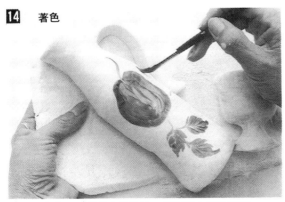

用白色作爲全部基本的塗漆,器皿的中間也可以塗上同樣的顏色,然後描繪各式各樣的主題物。

15

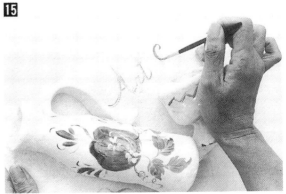

將青色和白色混合之後,用這個顏色寫上字體。

童話故事的家／中級

高 10 cm×寬 7‧5 cm　彩色卷頭插圖第 18 頁

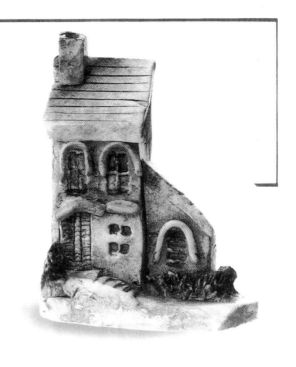

　　依照歐洲式的房子製作出外型。要是將它磨平得非常漂亮的話，就變成了一個很棒的禮物。把這個作法作為基本的方法，就能做出許許多多的變化。請參考卷頭插圖的作品等等，試著做做看。

■材料用具

粘土／⅔個灰陶土

用具／小刀‧剪刀‧切削工具‧筆‧棕刷‧免洗木筷‧萬黏樹脂

壓克力用彩繪顏料／褐色‧紅色‧綠色

■成形的要點

　　用小刀切割三角屋簷和傾斜的屋簷，再用免洗木筷快樂地做出窗戶的變化。乾燥要花三天的時間。

■著色的要點

　　為了要顯現出古老的感覺，所以塗上灰褐色系列的顏色，這樣就會有安靜祥和的感覺。

■建議

　　在基座上擺好房子之後，再放置樓梯、花草樹木、導演出房子周圍的景物。另外，盡可能地使用較不容易崩裂的黏土。

1　**大的房子**

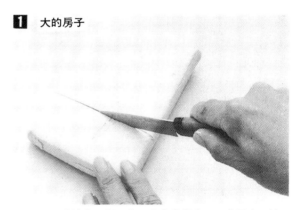

用小刀將粘土切割只剩 4 公分的部分。注意要盡可能地立刻完成這個步驟。

2

用小刀斜斜地切割，便可製作出屋簷的斜面（參照第 60 頁的圖片）。

3　**小的房子**

按照圖中的長短切割出側面的小房子。

〈童話故事的家〉

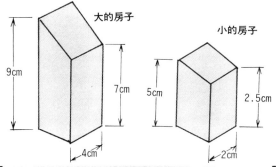

大的房子

9cm
7cm
4cm

小的房子

5cm
2.5cm
2cm

屋簷

切割成比房子

煙囪：用免洗木筷
開二個洞

和屋簷溶
合在一起

4 製作其他部分

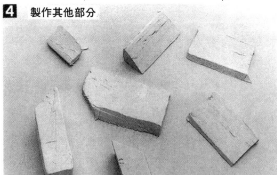

用小刀切割其他的部分（基座‧屋簷等等）。

5 製作表面

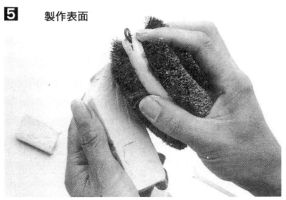

將各式各樣的部分之表面用棕刷加以摩擦，使它們有
石頭的質感。

6

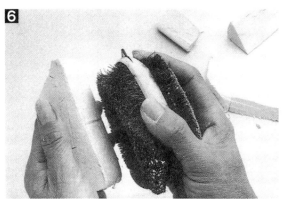

依照情況的不同，用棕刷拍打表面那樣地加上表情。

7

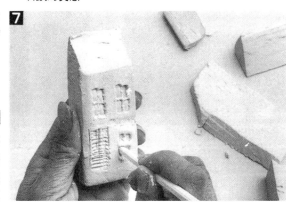

在房子的正面上，用免洗木筷按著就能夠做出窗戶、
門的模樣。

8 組合起來

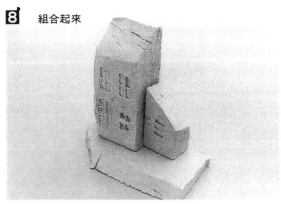

製作一個能放得下大小房子大小的基座，再用萬黏樹
脂將大房子和小房子黏在基座上。

9

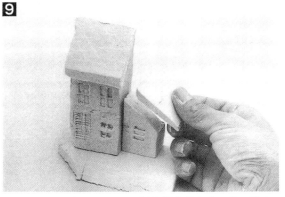

切割好的屋簷要比房子傾斜的部分稍微大一些，將它
塗上萬黏樹脂之後黏到大小房子上面。

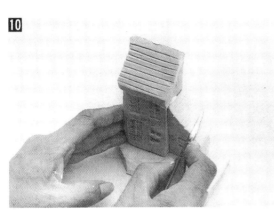

利用剪刀加上折痕，做出屋簷的視覺效果

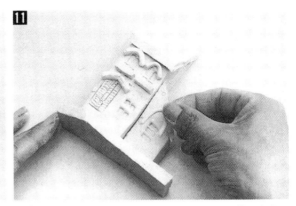

利用切割剩下的粘土和繩子來製作窗戶、門簷和陽台，然後再用萬黏樹脂將這些東西貼到房子的正面。

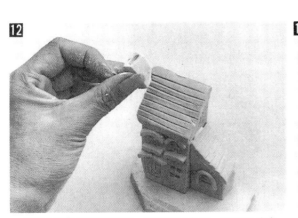

將煙囪配合屋簷的角度、切割成四角形，再用免洗木筷在上方戳開一個洞孔，然後塗上萬黏樹脂把它黏住

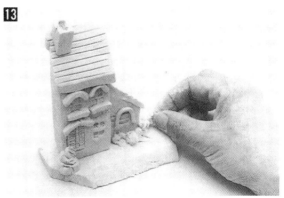

在小房子的地方可以擺上已切成小塊的粘土，用來比擬作小草叢。

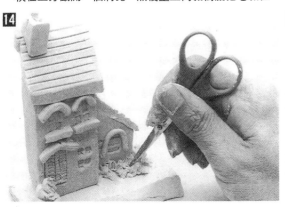

利用剪刀的刀尖戳一戳小草叢，就能做出它表面的感覺。

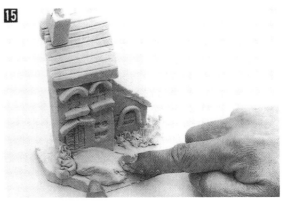

把2公分大的粘土黏在門的前面，再用指尖做出斜坡的樣子。

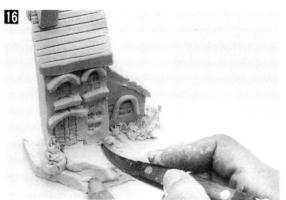

用切削的工具一邊削下去一邊刻劃出樓梯的樣子。

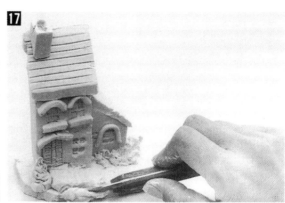

靠近自己這邊和旁邊多餘的部分，可以用小刀切掉並且調整形狀。

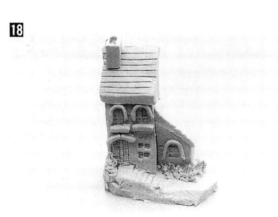

製作完成之後要花 3 天的時間讓它乾燥。

19 著色

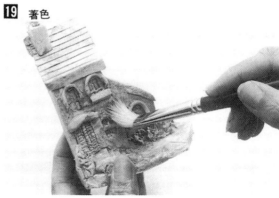

在水彩筆上沾些水後，以褐色作爲底色將房子全部粗略地塗過一遍。

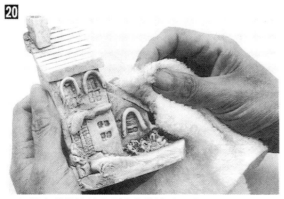

用抹布稍做擦拭就能產生濃淡不一的顏色。

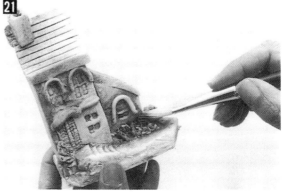

將各式各樣的顏色攙雜著基本的顏色，在各個部分加上強調的顏色。

枇杷形狀的編籠／初級

高 50 cm ✕ 寬 20 cm　彩色卷頭插圖第 12 頁

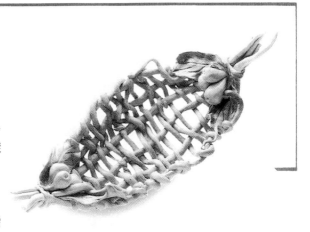

　　長 50 cm ✕寬 20 cm　彩色卷頭插圖第 12 頁
　　把平面上做好的東西加到模型上之後會產生更多
趣味。材料不限於手工藝用的紙，如果使用各種樣
子的模型就會更有趣的。

■材料用具

粘土／灰陶土 2 個

用具／手工藝用紙‧雕刻棒‧釘書機‧剪刀‧萬用樹脂
‧伸展棒‧筆

壓克力用彩繪顏料／綠色‧淺褐色‧黃色

■成形要點

　　因為是黏接性強的粘土，所以要蓋上抹布防止它
乾掉。請不要統一繩子的粗細，這樣才能做出粗糙
不平的效果。另外，放到模型之後雖然要調整形狀
，可是不要做得剛剛好，因為趨勢所以要使作品產
生自然的趣味。

■作法的次序順

製作直的支架　➡　製作編織　➡　編織
　　　　　　　　　用的支架

➡　製作模型　➡　加以修飾　➡　著色

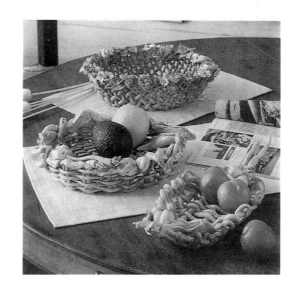

1 製作直的支架

把 3 公分的粘土做成長 50 公分的繩子狀，直的支架
如此更可做出來。

2

在拉長以後的繩子上用雕刻棒刻畫出折痕，加上表面
的樣子。

<枇杷形狀的編籠>

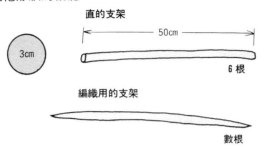

直的支架

50cm

6根

編織用的支架

數根

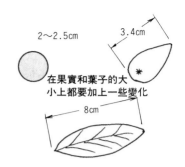

2～2.5cm

3.4cm

在果實和葉子的大
小上都要加上一些變化

8cm

3

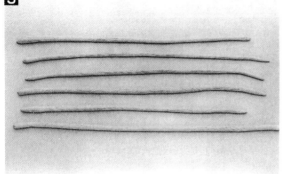

直的支架總計要製作6根，做好之後爲了防止它乾燥
要先用抹布蓋著。

4 製作編織用的支架

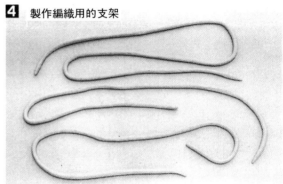

在做好的編織用的支架上加上一些粗細的變化，而且
刻上折痕，再用抹布先蓋好。

5 編織

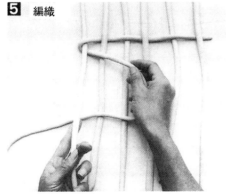

把直的支架按照要做出成品的寬度排列，再用編織用
的支架從中心朝向外側，交叉地編下去。

6

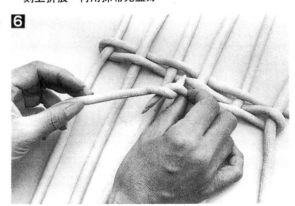

連接編織的支架時，要將兩根支架的前端重覆地扭轉
，這樣就能做到簡單的連接工作。

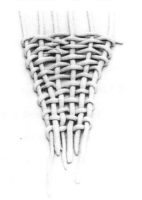

隨著外側編織，由於直向支架的寬度會逐漸變窄，所
以要一面集中一面編下去。

8

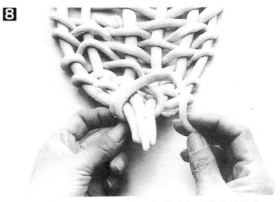

直向支架的兩端可以用粘土做成的繩子集中地捲在一
起。

■製作模型

如圖示的那樣在手工藝用的紙上加切痕，然後在靠近箭頭符號方向的地方用釘書機加以固定。尺寸大小可以照自己喜歡的大小來做。

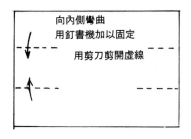

向內側彎曲
用釘書機加以固定
用剪刀剪開虛線

9

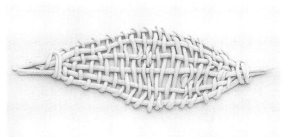

到這裡工程已完成。

10 製作模型

在手工藝用紙的左右兩邊各加上 10 公分的切縫，做成船形的樣子後，再用釘書機加以固定。

11

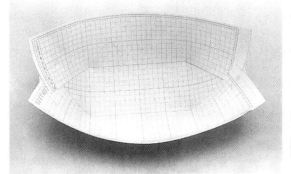

完成之後的模型。尺寸的大小可以自由決定。

12

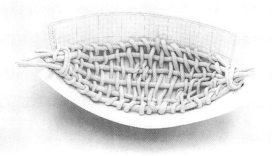

為了防止編織好的部分變形，因此要將它拿起放到模型上擺著。

13 加以裝飾

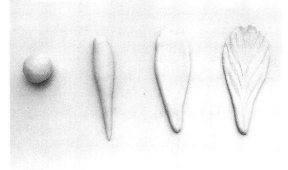

葉子製作方法的流程。

14

將 2 公分大的粘土做成淚滴的形狀，並且用擀麵棒加以展開。

15

用剪刀在葉子上刻上直直的痕跡，也就是從中心向外側刻出葉脈的樣子。

16
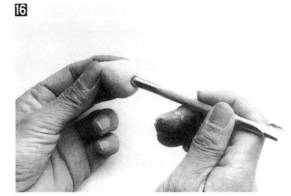
將 3 公分的粘土做成枇杷的形狀，然後利用雕刻棒圓的那一頭在果實的前端加上一個凹處。

17
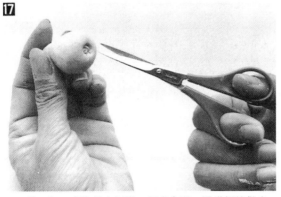
用剪刀把凹處的地方刻畫一個米字形，這樣便能做出效果。

18
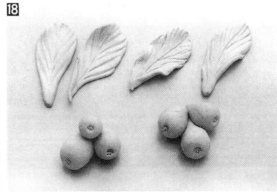
枇杷的果實首先每 3 個集中到一起放好。

19
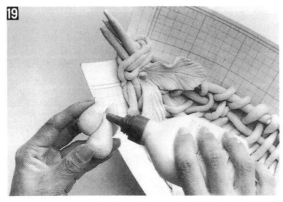
將已完成好的枇杷葉和果實塗上萬黏樹脂並且黏接在一起，放入模型之中，保持這個樣子讓它乾燥約兩天的時間。

20　著色
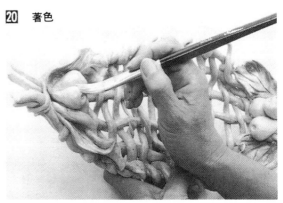
用含有大量水分的水彩筆加上基本的顏色，混合基本的顏色之後在水果和葉子上畫出強調的色彩。

水果模樣的高腳盤／中級

高 21 cm × 寬 13 cm　封面的作品

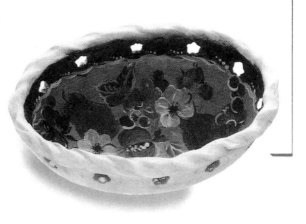

　邊緣的變化能做出不同的樂趣。另外，用貫穿的模型做出透空的模樣，若能做出更多的變化就能成為有趣的作品。

■材料用具

粘土／ 2 個灰陶土

用具／ 擀麵棒・剪刀・貫穿用的模型・模型（器皿等等）・水彩筆

壓克力用彩繪顏料／ 淺褐色・白色・紅色・黃色・綠色・褐色・藍色・土黃色・焦褐色

■成形的要點

　在伸展開的粘土尚未固定的內側擺到模型的上方，這樣便不會割出裂痕。

■著色的要點

　外側基本的顏色要用綠色混合白色的顏料來塗。水果方面全部都塗上褐色。

■作法的次序

製作器皿	➡	製作邊緣

➡ | 著色 |

■製作器皿

　將粘土 2 個各自伸展成厚度為 1 公分，再把這兩張粘土重疊並且伸展到 8 毫米的厚度，然後將這個粘土包到模型上，使其融合在一起，最後用剪刀沿著邊緣把多餘部分的粘土切掉。用星形的貫穿模具穿出透空的模樣，使它乾燥大約半天的時間，在粘土還未乾透的狀態下將模型抽出，讓器皿的邊緣完全地乾燥。

1 製作邊緣

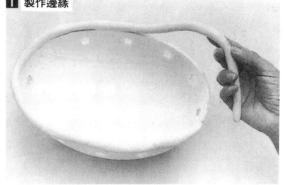

將 7 公分大的粘土伸展成直徑 1.5 公分的繩子狀，要做器皿的邊緣。

2

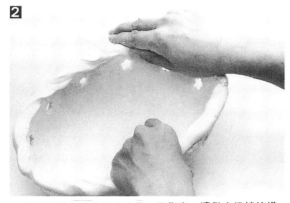

在手上沾上充分的水之後，用指尖一邊做出扭轉的樣子，一邊讓繩子牢實地和邊緣融合在一起。

3

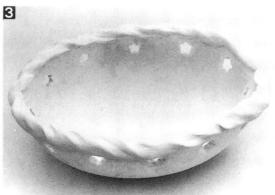

如果做好邊緣的設計，就讓它乾燥一天。

〈水果模樣的高脚盤〉

■邊緣的處理

用直徑約 1.5 公分的繩子,使它和器皿的
邊緣融合在一起。

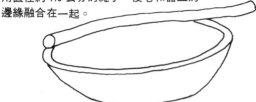

抵指尖來做扭轉的動作就能做出波浪的形狀。

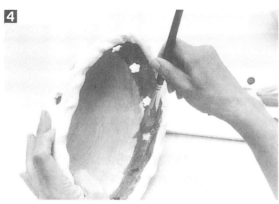

用大號的水彩筆沾上淺褐色加綠色加白色來塗器皿內
側的基本色,器皿內側邊緣的部分用綠色塗成帶狀。

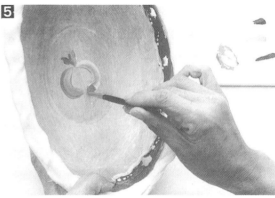

在基本色和邊緣的連接縫隙上,用白色來描出界線,
也描繪出中心的主題。

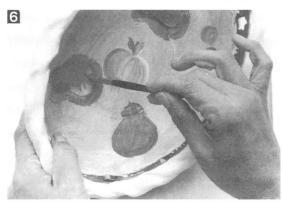

石榴皮的部分用紅色·褐色·白色,其他的果實也用
相同色系描繪,洋梨就混合褐色·綠色·白色來描繪。

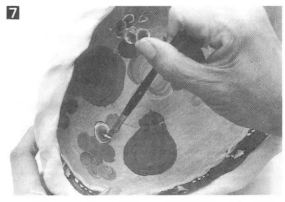

混合藍色·白色·紅色後,一邊讓筆轉動一圈一邊畫
出葡萄的果實,再加上白色形成高亮度的效果。

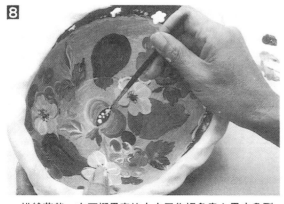

描繪花栽,在石榴果實的中央用焦褐色畫上果皮龜裂
的樣子,再用白色畫上小圓點做出看得見果實的視覺
效果。

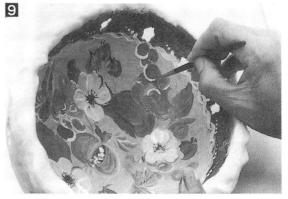

用白色將各式各樣的主題描繪,再加上強調的色彩,
最後塗上亮光漆。

68

〈水果模樣的高腳盤〉
■實物的放大圖案■

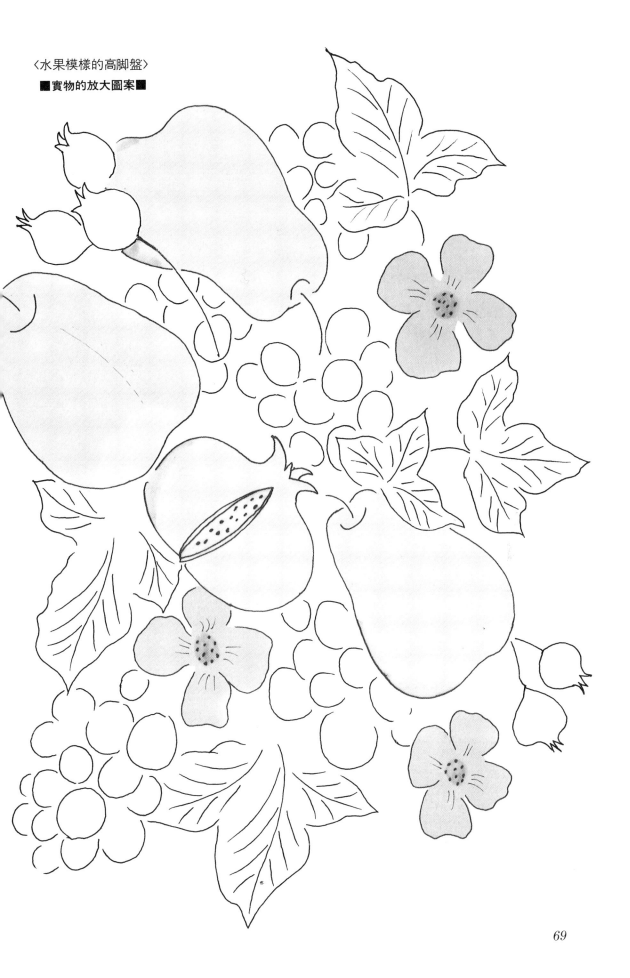

<花模樣的投手>

彩色印刷頁的第 30～32 頁

■**實物放大圖**■
正面

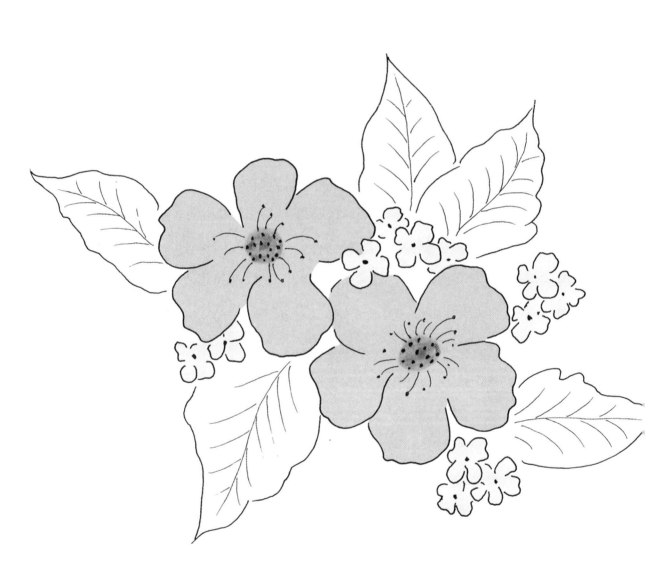

70

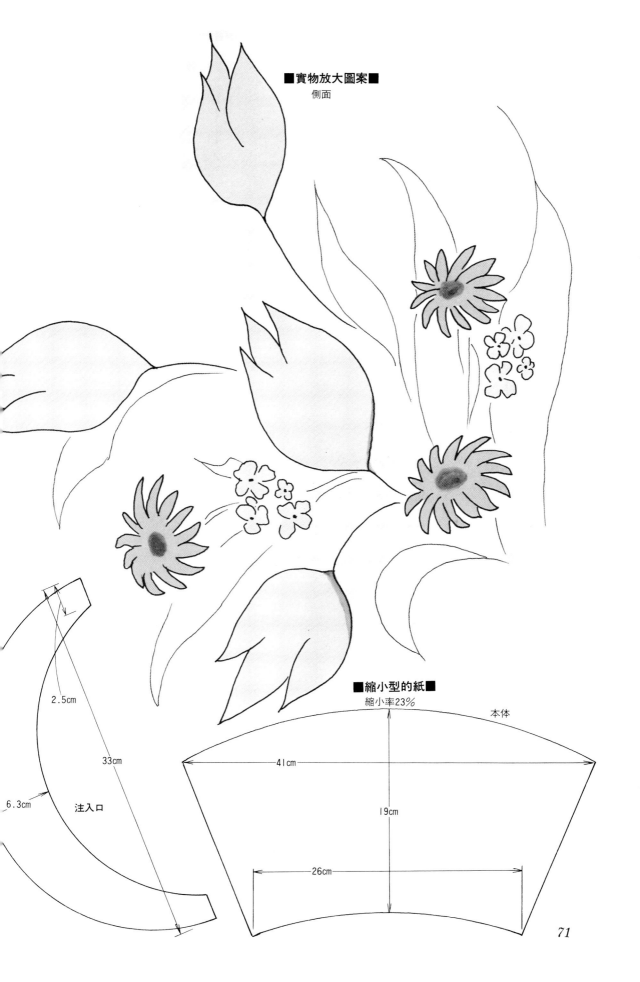

■實物放大圖案■
側面

■縮小型的紙■
縮小率23％

本体

2.5cm

33cm

6.3cm

注入口

41cm

19cm

26cm

71

小天使調味盒

目錄頁

以作爲厨房的附屬品而言,如果在天使所抱在懷裡的玻璃中放入綠色植物或調味料的話,會是怎樣的呢?可以做出衣服的樣子或動作或臉部的傾斜度等等各式各樣的小天使。

■材料用具

粘土／灰陶土

用具／剪刀、試管・萬黏樹脂

壓克力用彩繪顏料／白色・紅色

■著色要點

全部都用有掺入白色的顏色,統一用淺色系的顏色。

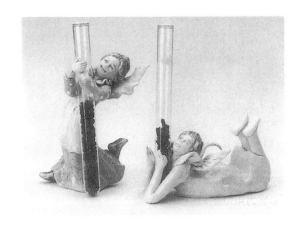

■作法

①將直徑 6 公分大的粘土做成三角錘的形狀,並在中間開出一個洞,把這個當作裙子。

②將直徑 2.5 公分的粘土伸長作爲手臂,再將 1 公分大的粘土做成手掌,最後把做好的手掌插入手臂而且加以融合在一起。

③將直徑 2.5 公分大的粘土做成蛋的形狀,把眼睛的部分凹下去並用剪刀刻出眼睛,鼻子部分就用少量的粘土加以融合同化,再用剪刀切開嘴巴,加上頭髮,最後在頭的後面插務一根牙籤黏到身體上。

④把做好的脚黏到裙子的上襯,配合脚的方向做出裙子的動感。

⑤直徑 2.5 公分大的粘土展開之後拿來做小天使的翅膀,做好以後融合在背中央,也可以做些樣子出來。

⑥在手臂上塗萬黏樹脂並且使它融合到肩膀的地方,將試管立起來之後,把形狀調整成像是用手臂抱住試管的樣子。

■作法（俯臥的小天使）

（除了脚部的變化以外,其他都和站立的小天使一樣。）

⑦像圖示的那樣做脚的部分,再把它融合到裙子的中間,最後再爲裙子做些樣子出來。

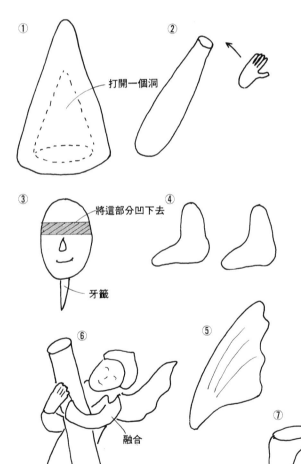

① 打開一個洞

②

③ 將這部分凹下去

牙籤

④

⑤

⑥ 融合

⑦ 彎曲

蓋子裝飾法 2 種

彩色卷頭插圖第 9 頁

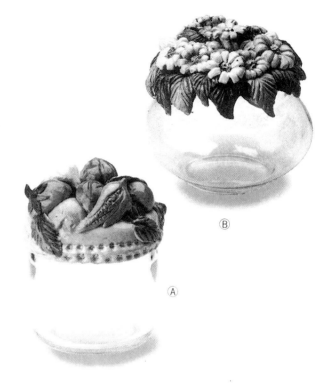

B

A

附有蓋子究空瓶可以做許許多多的利用,譬如用粘土稍做裝飾就能變成漂亮的容器。即使尺寸大小不同作法都是一樣的。

■材料用具

粘土／果醬的空瓶等等、灰陶土

用具／剪刀・雕刻棒

壓克力用彩繪顏料／黃色・綠色・紅色・藍色・白色

■著色的要點

Ⓐ基本上全部都塗黃色。在想要塗綠色的部分上重覆塗抹、做出強弱的效果。紅色的部分請不要全部塗滿,而是只要輕輕地重覆塗抹就能顯現柔軟的色彩。

Ⓑ就是,葉子是青綠色,花是淺藍和淺粉紅色,花蕊用黃色來塗。

青菜①

②

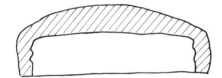

③ 葉子　　　　　玉蜀黍

④

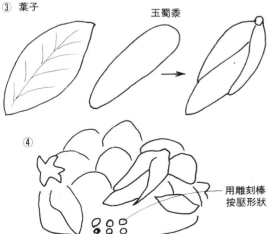

用雕刻棒按壓形狀

■用蔬菜裝飾蓋子的方法

①用粘土把中心堆高並且將蓋子包裹住。

②將其多餘的部分用剪刀剪掉(照片)。

③做好蔬菜等等之後,把它們放到蓋子上面並且加以融合固定。

④用雕刻棒擠壓蓋子的邊緣之後,再加以裝飾用的色彩

■用雛菊裝飾蓋子的方法

①花和葉子按照以下的次序來製作。

②將伸展開為 6 毫米厚的粘土,配合著瓶子的形狀做出樣子來,再把多餘的部用剪刀剪掉,把葉子和花擺到蓋子上面加以融合固定,為了讓裡面的香味能散發出來,就要用在模型瓶蓋戳開洞的形狀。

雛菊①

花

葉

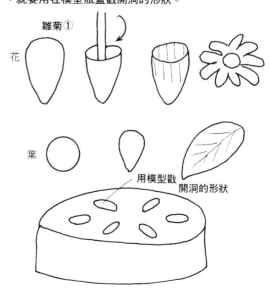

用模型戳開洞的形狀

蔬菜·迷你小水桶

彩色卷頭畫 19 頁

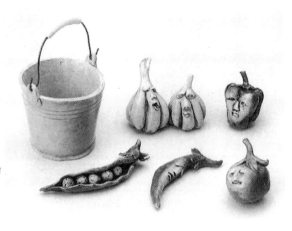

身邊有各種蔬菜。簡單製造快樂的蔬菜。將蔬菜加上眼睛、鼻子、嘴巴表現快樂。因為還救其他很多的題材製做做看。

材料用具

粘土／紙粘土

用具／棉棒、工藝棒、美工剪刀、黏著劑、園藝用的鐵絲

丙稀畫的用具／紅、綠、藍、白、黑

彩色的要點

蔬菜要全部上色只有臉的部分將其擦拭表情就出來了。水桶要塗上白色加黑色（灰色）之後要全部擦拭。

▉水桶的製作方法

①將厚 4 公厘的黏土展平裁成左圖的樣子。

②將①折成圓筒形使其乾燥，在接縫處放進一條繩子使其成形。

③將做底的 4 公厘厚的粘土攤平，剪掉其他多餘的部分使其成圓形。

④作 2 個安裝把手的部分，在連接的部分使用黏著劑用別的黏土黏起來。

⑤將粗一點園藝用的鐵絲捲成手提的形狀，握柄的部分包上 2 公厘厚的黏土，將其安裝在水桶上。

▉蕃茄的製作方法

①將蕃茄作成喜愛大小的圓形狀。

②蕃茄蒂做成眼淚狀用剪刀將粘土圓的那一方分成 5 等分，用工藝棒將黏土打開。

③用黏著劑將蒂黏在蕃茄上，用手指作表情。

水桶①

30cm

25cm

8cm

②

繩索　　固定

③

剪裁

④

同化

⑤

5cm

①

②

用剪刀剪開

打開

③

固定

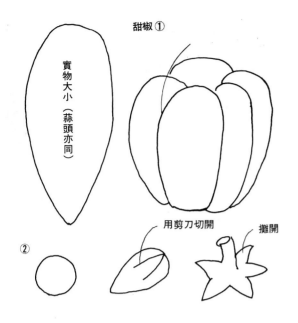

甜椒 ①

實物大小（蒜頭亦同）

②

用剪刀切開　　攤開

■甜椒的製作方法
①做 5 個圓形眼淚狀的黏土，使 5 個合併。
②將淚狀黏土圓的部分分成 5 等分用工藝棒將其攤開做成甜椒蒂，使用黏著劑將其黏上表情也就出來。
①與實物大小同（大蒜也一樣）②用剪刀剪開攤開①加水使其固定莖、根

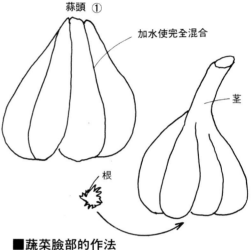

蒜頭 ①
加水使完全混合
莖
根

■青豌豆製作方法
①用牙籤尖部分做出放在中間豆子的臉。
②攤開做豆莢的黏土，將①的部份放在呈圓形的黏土將豆莢部分折成二個部分。
③折好的豆莢將重疊的部分切開的話黏土就會緊緊的貼著，所以將邊端重疊部分切掉，中心部分一個一個剪開就可以看見中間的豆子。
④做淚狀的黏土使成爲和其他的蒂一樣，放在一側使其固定。

■蔬菜臉部的作法
①做適合蔬菜大小的眼睛、鼻子。
②使眼睛固定在蔬菜上面 1/3 的地方。眼睛張開的時候將眼瞼下面稍微往上。
③將鼻子固定。
④嘴巴部分用剪刀南開，用剪刀的先端使嘴巴稍微往上一些做嘴巴的表情

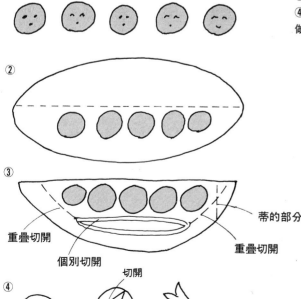

①

②

③

重疊切開　　　　蒂的部分
個別切開　　重疊切開
④　　切開

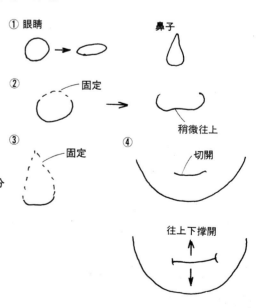

① 眼睛

鼻子

② 固定　　　　稍微往上

③ 固定　　　④ 切開

往上下撐開

童話的兔子
彩色卷頭畫 18 頁

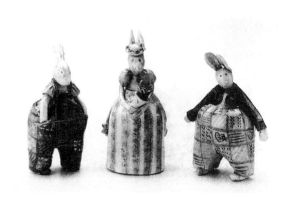

不論哪一種作品作法基本上是相同的。因小東西或耳朵的樣子而變化氣氛。西服的花樣使用毛筆將細微的變化描繪出來。請做看看其他的兔子。

材料用具

粘土／紙粘土

用具／棉棒、剪刀、牙籤、毛筆

丙稀畫的用具／紅、藍、白、綠

彩色的要點

抓住西服的顏色、仔細考慮花服的花樣做成大人的氣氛其要點。

製作方法

①將攤開的粘土做成筒狀將接縫處固定，在一邊加上裙摺。

②將裙摺的上端稍微往上提做成身體。

③做成橢圓形的粘土加上耳朵。

④在頭的下方插進牙籤放在身體上。

⑤將圓形黏土挖開一個洞，插入胳膊做成手粘在身體上。

⑥圍裙、口袋等裁剪成自己喜愛的圓形固定在裙子、褲子上。

⑦褲子是用手指抓裙子裙擺的中心部分割開、加上足的部分。

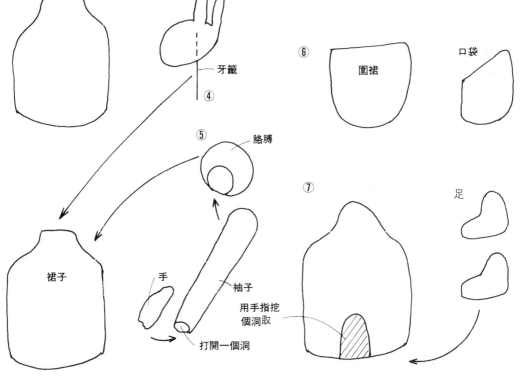

① 固定

加上裙摺

② 稍微往上

③ 牙籤

④

⑤ 胳膊

裙子　手　袖子

打開一個洞

⑥ 圍裙　口袋

⑦ 足　用手指挖個洞取

糖果盒設計

彩色卷頭畫第 6 頁

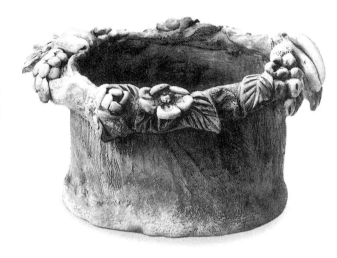

使用刷子擦拭表面的內容，就會有石頭或泥土的感覺，就可以出現重量感。花或水果等如果厚重的話就會出現其容量感。

材料用具

粘土／紙粘土

用具／棉棒、刷子、毛筆、切斷機

丙稀畫的用具／綠、白

① 側面

37cm

15cm

底

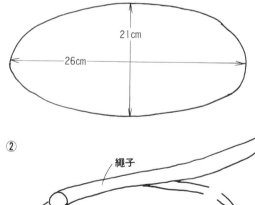

21cm

26cm

②

繩子

繩子

▌作法

①按圖製造板子、用刷子等作表情將側面做成車輪狀使其乾燥。

②用繩子使接縫處固定加上底，在底部邊緣及上部的邊緣處加上繩子使用刷子使其接合，用花，水果等修飾邊緣。

③將底塗黑之後加上白色的重點、用綠色做陰影。

花

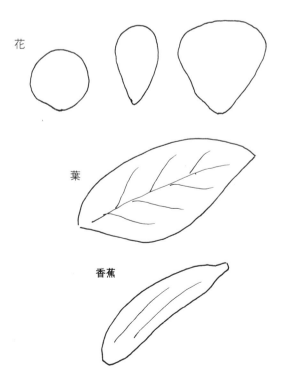

葉

香蕉

小花圖案的水壺
彩色卷頭畫第 2 頁

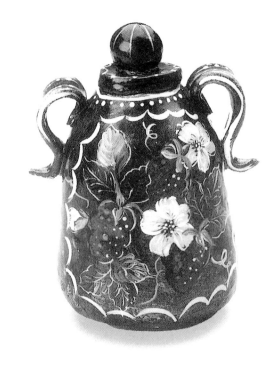

　水壺加上把手，根據蓋子的設計製造可愛的效果
。

材料使用

粘土／紙粘土

用具／棉棒、切斷機、黏著劑

丙稀畫的用具／綠、紅、白

彩色的重點

　根據底色變換草莓或是花的顏色。雖說是草莓不
要使用紅色一種顏色要加上其他顏色較好。描繪三
枚一組的葉子，將草莓的花畫在喜愛的位置。用小
楷描繪葉脈或草莓邊緣部分的話就會更突出效果了
。

●**製作方法**

①將粘土做成圓筒狀、固定接縫處。

②將上下加上裙摺使其乾燥再加上底使其固定。

③像圖似的做個蓋子。在蓋子的內側部分用繩子做一車
輪就可以固定蓋子之用使其固定。做合適壺口部分的尺
寸。

④把手是用粘土裁成竹葉狀成爲 S 形使其固定在圓筒
上。

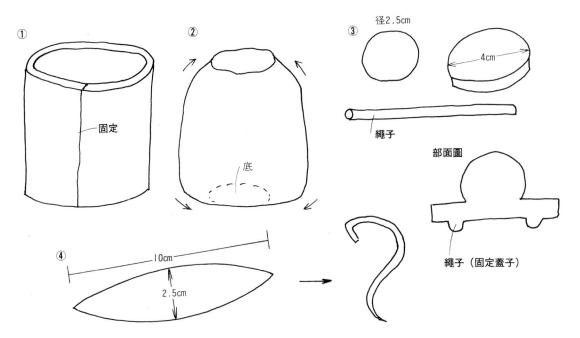

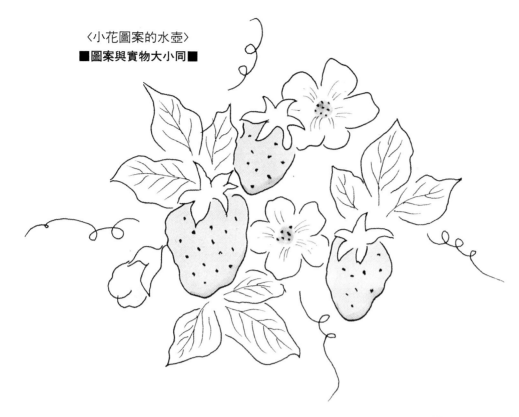

〈小花圖案的水壺〉
■圖案與實物大小同■

戴大禮帽的小丑

彩色卷頭畫 23 頁

作成身邊有的容器形狀。雖然帽子的種類和大小會有不同、但作法是相同的。做各式各樣的面具可以成爲很好的收藏品。

材料用具

粘土／紙粘土

用具／棉棒、盤子、剪刀

丙稀畫用具／黑、白、紅、綠

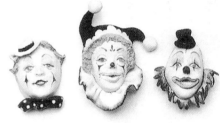

彩色要點

小丑的眼睛、眉毛、嘴巴各有其特長。眉毛做成大弓狀、嘴巴加一個大邊。兩頰也可自由的加以描繪。中間的小丑只使用白及黑兩種顏色。

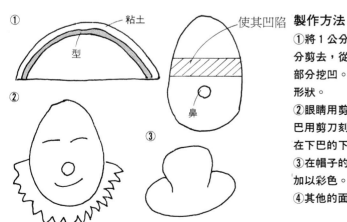

製作方法

①將 1 公分厚的粘土攤在盤子的內側，將四週多餘的部分剪去，從盤子裏剝下成爲蛋型的粘土，用手指將眼睛部分挖凹。鼻子是添加上去使其固定而成爲一個完整的形狀。

②眼睛用剪刀刻進去，嵌進米粒狀的粘土加上表情。嘴巴用剪刀刻上嘴唇的表情。荷葉邊是粘土裁成山形狀加在下巴的下面。

③在帽子的帽簷下工夫，將帽子稍微傾斜的放在頭上，加以彩色。

④其他的面具在頭上加上荷葉邊或是蝴蝶結。

心型相框

彩色卷頭畫 11 頁

簡單的相框，加上小花或緞帶就會變得可愛了。在作品的背面附著有小金屬零件，掛在牆壁時，或站立在桌上時請參照 55 頁。雖然就形狀不一樣，基本作法是相同的。也請做看其他的作品。

材料用具

粘土／紙粘土

用具／棉棒、切斷機、黏著劑、丙稀板

丙稀畫用具／淺茶色

彩色要點

整個塗上顏色，雖僅用濕布擦拭就可使氣氛出來。

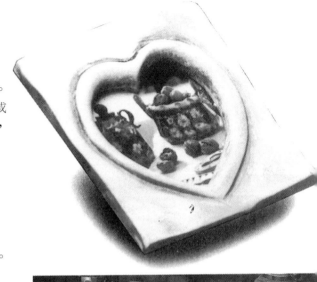

作法

①攤開厚五公厘的粘土裁成兩片四方形的板子，將其中一片粘土剪成與相片大小符合的心型，心型的四周圍用繩子圍成邊用指尖使其固定。

②在①的背面用黏著劑使丙稀板貼緊。將 3 公厘的繩子沿著另一塊板子的內側使其固定，將 2 片板子合在一起整理四周。

③在後面板子的外側加上金屬零件，用粘土固定。

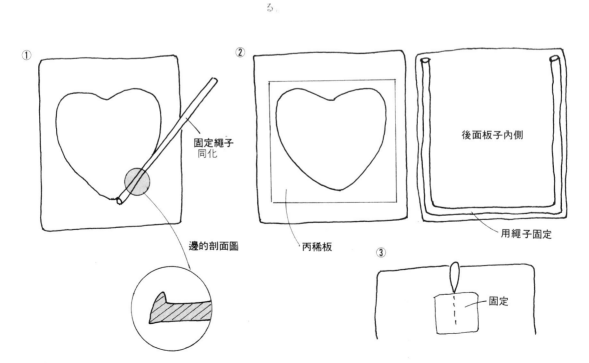

① 固定繩子 同化

邊的剖面圖

② 後面板子內側

用繩子固定

丙稀板

③ 固定

手工藝品

彩色卷頭畫 15 頁

製作身邊所有各式各樣的水壺或湯匙、碗等作成壁飾看看。卷頭畫的作品也是一種變化。

■材料用具

粘土／紙粘土

用具／棉棒、切斷機、黏著劑

丙稀畫用具／白、綠、青

■作法的要點

先作裝飾的小物品使其乾燥，將其做成可以嵌入基座的樣子。如果做成粗糙的樣式就可有氣氛出現。

■作法

①製作如圖樣式的碗和湯匙，或是作自己喜歡的東西也可以。在這狀態下等乾了之後再加畫及圖案。

②用 8 公厘厚的粘土做基座，用刷子或敲或刷就可在其表面產生表情。這時將邊斜切就可產生立體感。

③在碗和湯匙加上黏膠使其可以緊貼在基座上。

④等其乾燥之後也可以在基座上加上喜愛的文字。

①

碗

湯匙

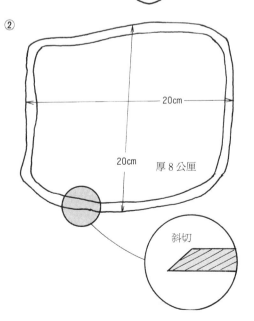

② 20cm

20cm 厚 8 公厘

斜切

③ 壓住

④ Craft

2種心型小箱子

彩色卷頭畫20頁

　介紹2種蓋子的作法。即使一樣的形狀由於蓋子的種類給予人不同的印象。還有，根據盒子裏的物品要在形狀上下工夫。其他的像圓形或四角形也可以。

■材料用具

粘土／紙粘土

用具／棉棒、切斷機、剪刀、工藝棒

丙稀畫用具／深褐色、淡綠、白

■彩色要點

　設計小鳥這一方，在塗上深褐色之後擦拭花邊的部分。英文大寫字母的作品在塗上淡綠色之後輕輕的將全體擦拭過，用白色點離入小圓點等。

厚-5公厘

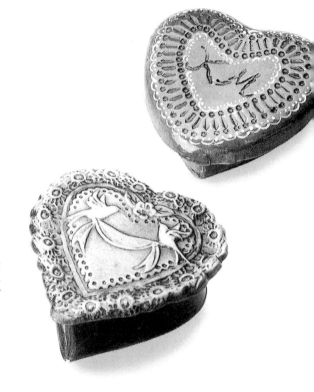

■作法（放小東西盒子的作法可共用）

①剪5公厘厚的粘土，作成圓形固定接縫處，製成心型使其乾燥。

②在厚5公厘的粘土上，乾燥後的①放在上面剪掉其他多餘的部分，使其固定成底。

■蓋子的作法〈小鳥的設計〉

①剪一個和主體形狀一樣但大一圈厚5公厘的粘土，另外在厚一公厘的粘土上割小鳥、緞帶、花和葉子的形狀使其固定在蓋子的上頭。

②在邊邊的四周用花邊的模型押出圖案來。

③將蓋子翻過來的一面用直徑3公厘的繩子做固定蓋子的工具。如此一來蓋子就不會動亂了。

■蓋子的作法〈英文字母的蓋子〉

①在5公厘厚的粘土上用刻印棒和剪刀刻上設計圖樣，作成蓋在本體上的蓋子，使全部皆為深一公分的刻痕，就那樣子使其乾燥。

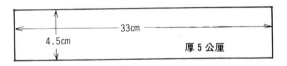

33cm

4.5cm

厚5公厘

①

固定

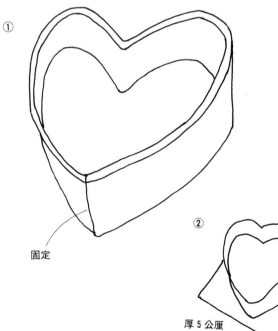

②

厚5公厘

剪裁

① 固定蓋子

本体

① 本体

② 用模型壓印

用剪刀剪整齊

③ 繩子

用刻印棒押
、用剪刀設計

〈心型小盒子 2 種〉
■圖案與實物大小同

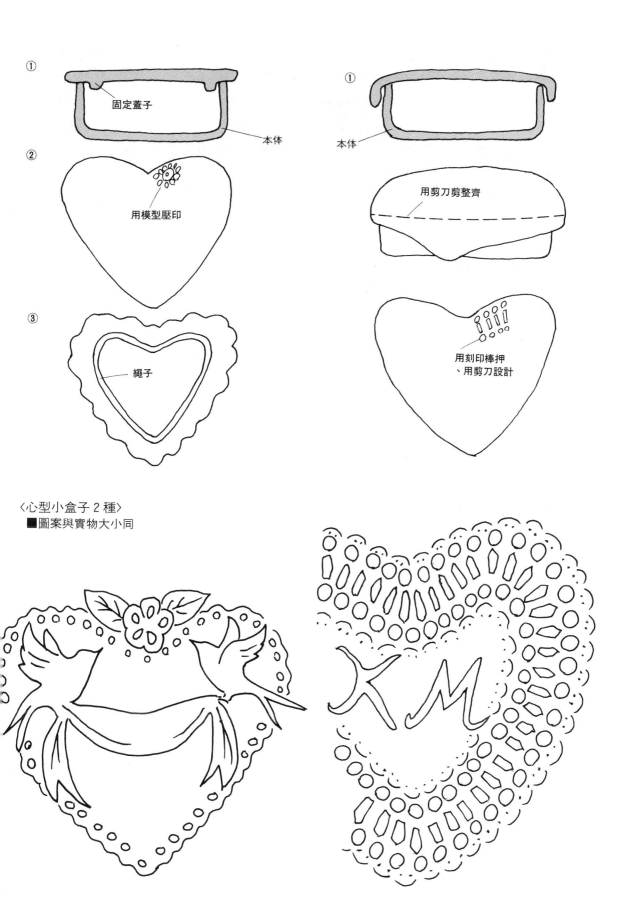

各種裝飾品
彩色卷頭畫 24 頁

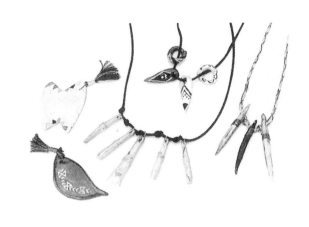

　　有各式各樣形狀、用途的裝飾品，在這卷頭畫解說所介紹的 10 種作品。因為作法簡單，所以請務必做做看。

■材料用具
粘土／紙粘土

用具／棉棒、切斷機、剪刀、牙籤

丙稀畫用具／深褐色、淡綠、白、綠、紅

■彩色要點
　　有各種與實物大小相同的圖案，請自由的塗上底色後描繪喜歡的圖案。做裝飾品要考慮服裝等等，如果色調搭配的話就是好的作品。

●作法
①將黏土剪出周邊，表面用刷子敲打產生石頭的感覺。

②將黏土剪出周邊，用指尖將四周邊緣弄成整齊的斜度。

③A 作成眼淚狀黏土，稍微挖空一些。

Ｂ製作短繩做成一個圓形。

這個作品是把 A 和 B 組合起來，不拘泥於二個一組的形式也可以。

④在厚 1 公厘的粘土上刻花紋也可以只做圓形。

〈各種裝飾品〉
■圖案與實物大小相同■

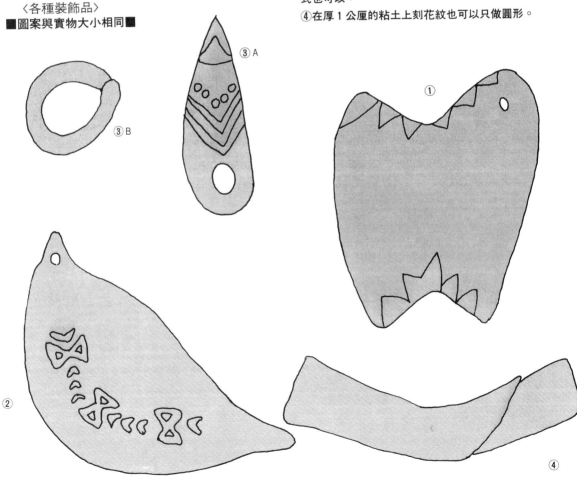

③A

③B

①

②

④

⑤將圓形粘土做成淚狀，稍微挖個洞之後用指尖弄彎。
⑥製作一邊粗、一邊細在正中央纏線加以修飾。
⑦兩邊皆細，線纏繞在上方。
⑧裁剪粘土，用指尖將邊緣部分作成傾斜狀。
⑨將粘土弄彎，做成像劈竹子的狀態。

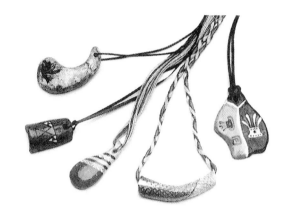

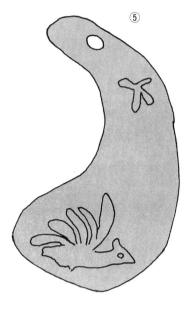

⑤

〈各種裝飾品〉
■圖案與實物大小相同■

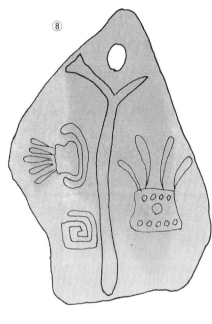

⑧

⑦

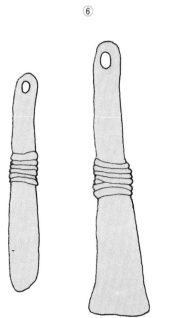

⑥

⑨

―西洋瓷器―
枇杷和葡萄的盛水果盆
彩色卷頭畫 26 頁

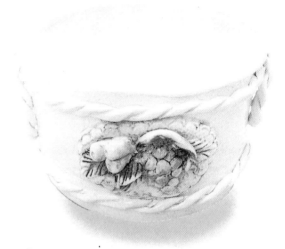

切目前為止的粘土，有不能沾水的遺憾，這是耐實用性的粘土，但有白磁的氣氛出現感覺較高級。粘土的技術發揮在陶瓷上就是一種魅力。

■材料用具

粘土／土粘土 2.5 個

用具／棉棒、切斷機、鋸齒狀棉棒、剪刀、刻印棒、磁磚、水彩筆、調色刀

上色的顏料／紫、綠、咖啡

■成形的要點

稀釋時不讓空氣進入粘土中是其重點。

■彩色要點

不要一塗再塗要慢慢塗、燒出來的顏色太淡的話，再一次上色烘燒。

■基本常識

①**支柱**＝做個架子使它適合立於熔爐中柱子的高度，燒小物品等的時候可以一次多燒點。②**塗料**＝別將釉藥黏在作品及架子的板子上。③**釉藥**＝有亮光和無亮光的 2 種。④**上色的顏料**⑤**顏料溶劑**⑥**調色板**＝磁磚，還有，印刷玻璃板。⑦**調色刀**⑧**毛筆**⑨**粘土**＝有土粘土、白磁、骨灰瓷等種類。⑩**棚架**＝放置作品的台子。在表面塗上塗液，上面敷 2、3 公厘的礬土。⑪**圓錐木棒**＝燒烤（1160℃）、釉藥（960℃）、上花樣（780℃）、金（730℃）等 4 個種類，如果在爐子裏的窯爐控制上插進圓錐木棒的話電源就會自動的切斷。其他，爐子＝為了燒土粘土的窯有各式各樣的大小。〈照片 89 頁〉

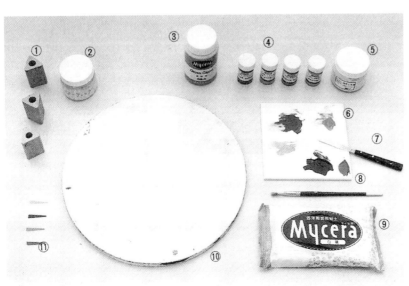

從上開始是
骨灰瓷
白磁

■準備：製作泥漿〈泥漿〉

在土粘土中加入少量約一碗的水量做成酸乳酪狀。這就是泥漿（照片）。利用此使接縫處固定、還有在連結零件 時使用。

■作法

①攤開土粘土，如照片般裁剪成 7 公厘厚，9 公分乘 50 公分大小。

②用剪刀的尖端部位在底下¼處，終合 S 形做成圖案。

③作 4 條直徑 5 公厘長 55 公分的繩子，各將 2 條繩子合起來利用左右兩手往反方向搓揉作成 2 條繩子。

④在本體和繩子之間粘土上泥漿就可使繩子牢牢的貼緊。

⑤將④步驟的物品做成圓筒狀，就其站立的狀態使其乾燥。

⑥製作 7 公分乘 9 公分的裝飾板、把手、葉子、枇杷的果實、葡萄、藤蔓。

⑦在粘結面上塗上足夠的泥漿，在裝飾板上安裝零件。

⑧將已乾燥的本體弄反過來，在粘結面上塗上足夠的泥漿，把本體放在厚 5 公厘的土粘土之上用美工刀割完周圍之後，再將手沾水固定外圍。在接縫處充塞泥漿，在

1

2

3
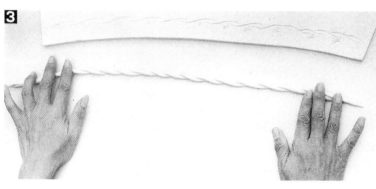

4
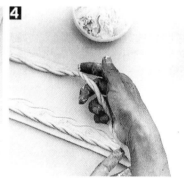

5
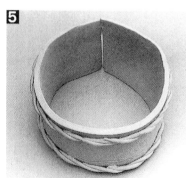

6
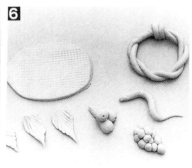

7
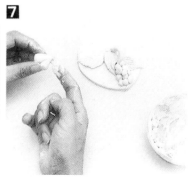

外側和內側之間放上粘土繩使其牢牢固定。

⑨在內側的底部放上粘土繩使其固定。

⑩先前做好的裝飾板背面塗上泥漿，用刻印棒安裝在本體的裝飾板邊緣押一下做爲裝飾。

⑪把手也塗上泥漿裝在左右兩邊。

〈烘燒〉

①在窯中讓置物架可以放置的樣子在適當的間隔上讓柱子站立。

②用左手按套木棒處，在裝木棒處插入圓錐木棒。

③將上過塗料的置物架放在中央，爲了不要讓作品黏在置物架上所以在能物架上敷上 2、3 公分厘厚的礬土。

④將乾了一星期的作品放在置物架上。

⑤打開窯爐的電源。

〈1〉在蓋子稍微打開之狀態下用低溫〈400℃〉約燒 4 個鐘頭、釋出窯內部的濕氣，燃燒粘土中所含的有機物。

〈2〉將蓋子完全蓋緊，用栓子使窯爐密閉，用中溫〈600℃〉燒約 2 個小時。

〈3〉再用高溫〈1160℃〉燒約 1 個小時。

〈4〉冷卻時，和燒烤時所花的時間 7 個小時一樣來冷卻。

〈釉藥〉

爲了使燒好的作品發出光澤要塗上充分的釉藥，用 1040℃燒大約 3 個小時，花 3 個小時冷卻。

〈上色〉

①磁磚〈或是玻璃板〉上將需要的顏色「上色的顏料」和「顏料溶劑」加以調配，用調色刀，到粒子乾淨的磨碎之前要一直磨。

②好好的將葡萄果實磨研、用水彩筆塗上紫色。

③枇杷的果實塗上黃色，葉子部分塗綠色。藤蔓塗茶色，底座部分塗上薄薄一層淡茶色，環箍的部分塗上薄薄一層綠色，用 800℃燒約 3 個小時。

8

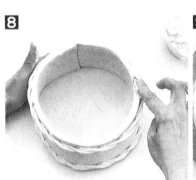

9

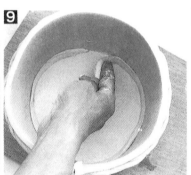

10

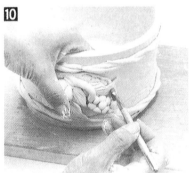

11

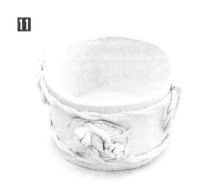

1 烘燒

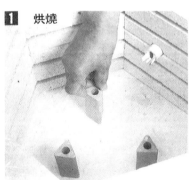

2

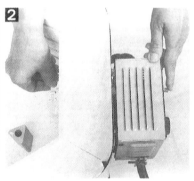

按接木棒處

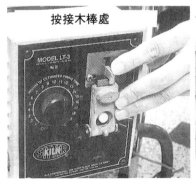

插圓錐木棒在裝木棒處

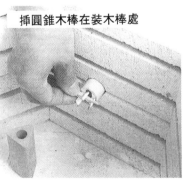

安裝好的圓錐木棒

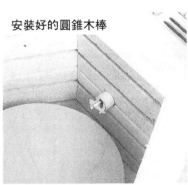

釉薬

上色

爐子〈小〉

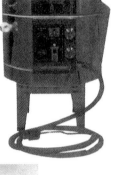

爐子〈大〉

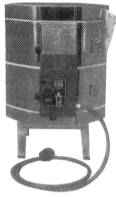

自動控制器

溫度計

3

4

5

① 低溫 4 個鐘頭
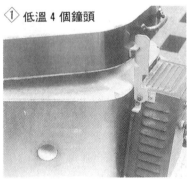

② 中溫 2 個小時
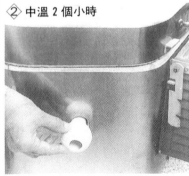

釉　藥
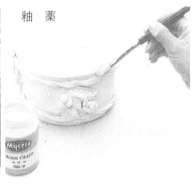

1 絵つけ
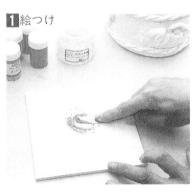

2
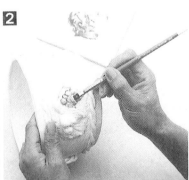

3
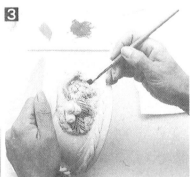

精緻手繪POP叢書目錄

北星信譽推薦・必備教學好書

日本美術學員的最佳教材

定價／350元　　定價／450元　　定價／450元　　定價／400元　　定價／450元

循序漸進的藝術學園；美術繪畫叢書

定價／450元　　定價／450元　　定價／450元　　定價／450元

佳工具書

・本書內容有標準大綱編字、基礎素
描構成、作品參考等三大類；並可
銜接平面設計課程，是從事美術、
設計類科學生最佳的工具書。
編著／葉田園　　定價／350元

新形象出版圖書目錄

一、美術設計

代碼	書名	編著者	定價
1-01	新插畫百科(上)	新形象	400
1-02	新插畫百科(下)	新形象	400
1-03	平面海報設計專集	新形象	400
1-05	藝術・設計的平面構成	新形象	380
1-06	世界名家插畫專集	新形象	600
1-07	包裝結構設計		400
1-08	現代商品包裝設計	鄧成連	400
1-09	世界名家兒童插畫專集	新形象	650
1-10	商業美術設計(平面應用篇)	陳孝銘	450
1-11	廣告視覺媒體設計	謝蘭芬	400
1-15	應用美術・設計	新形象	400
1-16	插畫藝術設計	新形象	400
1-18	基礎造形	陳寬祐	400
1-19	產品與工業設計(1)	吳志誠	600
1-20	產品與工業設計(2)	吳志誠	600
1-21	商業電腦繪圖設計	吳志誠	500
1-22	商標造形創作	新形象	350
1-23	插圖彙編(事物篇)	新形象	380
1-24	插圖彙編(交通工具篇)	新形象	380
1-25	插圖彙編(人物篇)	新形象	380

二、POP廣告設計

代碼	書名	編著者	定價
2-01	精緻手繪POP廣告1	簡仁吉等	400
2-02	精緻手繪POP2	簡仁吉	400
2-03	精緻手繪POP字體3	簡仁吉	400
2-04	精緻手繪POP海報4	簡仁吉	400
2-05	精緻手繪POP展示5	簡仁吉	400
2-06	精緻手繪POP應用6	簡仁吉	400
2-07	精緻手繪POP變體字7	簡志哲等	400
2-08	精緻創意POP字體8	張麗琦等	400
2-09	精緻創意POP插圖9	吳銘書等	400
2-10	精緻手繪POP畫典10	葉辰智等	400
2-11	精緻手繪POP個性字11	張麗琦等	400
2-12	精緻手繪POP校園篇12	林東海等	400
2-16	手繪POP的理論與實務	劉中興等	400

三、圖學、美術史

代碼	書名	編著者	定價
4-01	綜合圖學	王鍊登	250
4-02	製圖與議圖	李寬和	280
4-03	簡新透視圖學	廖有燦	300
4-04	基本透視實務技法	山城義彥	300
4-05	世界名家透視圖全集	新形象	600
4-06	西洋美術史(彩色版)	新形象	300
4-07	名家的藝術思想	新形象	400

四、色彩配色

代碼	書名	編著者	定價
5-01	色彩計劃	賴一輝	350
5-02	色彩與配色(附原版色票)	新形象	750
5-03	色彩與配色(彩色普級版)	新形象	300

五、室內設計

代碼	書名	編著者	定價
3-01	室內設計用語彙編	周重彥	200
3-02	商店設計	郭敏俊	480
3-03	名家室內設計作品專集	新形象	600
3-04	室內設計製圖實務與圖例(精)	彭維冠	650
3-05	室內設計製圖	宋玉眞	400
3-06	室內設計基本製圖	陳德貴	350
3-07	美國最新室內透視圖表現法1	羅啓敏	500
3-13	精緻室內設計	新形象	800
3-14	室內設計製圖實務(平)	彭維冠	450
3-15	商店透視-麥克筆技法	小掠勇記夫	500
3-16	室內外空間透視表現法	許正孝	480
3-17	現代室內設計全集	新形象	400
3-18	室內設計配色手冊	新形象	350
3-19	商店與餐廳室內透視	新形象	600
3-20	櫥窗設計與空間處理	新形象	1200
8-21	休閒俱樂部・酒吧與舞台設計	新形象	1200
3-22	室內空間設計	新形象	500
3-23	櫥窗設計與空間處理(平)	新形象	450
3-24	博物館&休閒公園展示設計	新形象	800
3-25	個性化室內設計精華	新形象	500
3-26	室內設計&空間運用	新形象	1000
3-27	萬國博覽會&展示會	新形象	1200
3-28	中西傢俱的淵源和探討	謝蘭芬	300

六、SP行銷・企業識別設計

代碼	書名	編著者	定價
6-01	企業識別設計	東海・麗琦	450
6-02	商業名片設計(一)	林東海等	450
6-03	商業名片設計(二)	張麗琦等	450
6-04	名家創意系列①識別設計	新形象	1200

七、造園景觀

代碼	書名	編著者	定價
7-01	造園景觀設計	新形象	1200
7-02	現代都市街道景觀設計	新形象	1200
7-03	都市水景設計之要素與概念	新形象	1200
7-04	都市造景設計原理及整體概念	新形象	1200
7-05	最新歐洲建築設計	石金城	1500

八、廣告設計、企劃

代碼	書名	編著者	定價
9-02	CI與展示	吳江山	400
9-04	商標與CI	新形象	400
9-05	CI視覺設計(信封名片設計)	李天來	400
9-06	CI視覺設計(DM廣告型錄)(1)	李天來	450
9-07	CI視覺設計(包裝點線面)(1)	李天來	450
9-08	CI視覺設計(DM廣告型錄)(2)	李天來	450
9-09	CI視覺設計(企業名片吊卡廣告)	李天來	450
9-10	CI視覺設計(月曆PR設計)	李天來	450
9-11	美工設計完稿技法	新形象	450
9-12	商業廣告印刷設計	陳穎彬	450
9-13	包裝設計點線面	新形象	450
9-14	平面廣告設計與編排	新形象	450
9-15	CI戰略實務	陳木村	
9-16	被遺忘的心形象	陳木村	150
9-17	CI經營實務	陳木村	280
9-18	綜藝形象100序	陳木村	

九、繪畫技法

代碼	書名	編著者	定價
8-01	基礎石膏素描	陳嘉仁	380
8-02	石膏素描技法專集	新形象	450
8-03	繪畫思想與造型理論	朴先圭	350
8-04	魏斯水彩畫專集	新形象	650
8-05	水彩靜物圖解	林振洋	380
8-06	油彩畫技法1	新形象	450
8-07	人物靜物的畫法2	新形象	450
8-08	風景表現技法3	新形象	450
8-09	石膏素描表現技法4	新形象	450
8-10	水彩・粉彩表現技法5	新形象	450
8-11	描繪技法6	葉田園	350
8-12	粉彩表現技法7	新形象	400
8-13	繪畫表現技法8	新形象	500
8-14	色鉛筆描繪技法9	新形象	400
8-15	油畫配色精要10	新形象	400
8-16	鉛筆技法11	新形象	350
8-17	基礎油畫12	新形象	450
8-18	世界名家水彩(1)	新形象	650
8-19	世界水彩作品專集(2)	新形象	650
8-20	名家水彩作品專集(3)	新形象	650
8-21	世界名家水彩作品專集(4)	新形象	650
8-22	世界名家水彩作品專集(5)	新形象	650
8-23	壓克力畫技法	楊恩生	400
8-24	不透明水彩技法	楊恩生	400
8-25	新素描技法解說	新形象	350
8-26	畫鳥・話鳥	新形象	450
8-27	噴畫技法	新形象	550
8-28	藝用解剖學	新形象	350
8-30	彩色墨水畫技法	劉興治	400
8-31	中國畫技法	陳永浩	450
8-32	千嬌百態	新形象	450
8-33	世界名家油畫專集	新形象	650
8-34	插畫技法	劉芷芸等	450
8-35	實用繪畫範本	新形象	400
8-36	粉彩技法	新形象	400
8-37	油畫基礎畫	新形象	400

十、建築、房地產

代碼	書名	編著者	定價
0-06	美國房地產買賣投資	解時村	220
0-16	建築設計的表現	新形象	500
0-20	寫實建築表現技法	濱脇普作	400

十一、工藝

代碼	書名	編著者	定價
1-01	工藝概論	王銘顯	240
1-02	籐編工藝	龐玉華	240
1-03	皮雕技法的基礎與應用	蘇雅汾	450
1-04	皮雕藝術技法	新形象	400
1-05	工藝鑑賞	鐘義明	480
1-06	小石頭的動物世界	新形象	350
1-07	陶藝娃娃	新形象	280
1-08	木彫技法	新形象	300

十二、幼教叢書

代碼	書名	編著者	定價
12-02	最新兒童繪畫指導	陳穎彬	400
12-03	童話圖案集	新形象	350
12-04	教室環境設計	新形象	350
12-05	教具製作與應用	新形象	350

十三、攝影

代碼	書名	編著者	定價
13-01	世界名家攝影專集(1)	新形象	650
13-02	繪之影	曾崇詠	420
13-03	世界自然花卉	新形象	400

十四、字體設計

代碼	書名	編著者	定價
14-01	阿拉伯數字設計專集	新形象	200
14-02	中國文字造形設計	新形象	250
14-03	英文字體造形設計	陳穎彬	350

十五、服裝設計

代碼	書名	編著者	定價
15-01	蕭本龍服裝畫(1)	蕭本龍	400
15-02	蕭本龍服裝畫(2)	蕭本龍	500
15-03	蕭本龍服裝畫(3)	蕭本龍	500
15-04	世界傑出服裝畫家作品展	蕭本龍	400
15-05	名家服裝畫專集1	新形象	650
15-06	名家服裝畫專集2	新形象	650
15-07	基礎服裝畫	蔣愛華	350

十六、中國美術

代碼	書名	編著者	定價
16-01	中國名畫珍藏本		1000
16-02	沒落的行業─木刻專輯	楊國斌	400
16-03	大陸美術學院素描選	凡 谷	350
16-04	大陸版畫新作選	新形象	350
16-05	陳永浩彩墨畫集	陳永浩	650

十七、其他

代碼	書名	定價
X0001	印刷設計圖案(人物篇)	380
X0002	印刷設計圖案(動物篇)	380
X0003	圖案設計(花木篇)	350
X0004	佐滕邦雄(動物描繪設計)	450
X0005	精細插畫設計	550
X0006	透明水彩表現技法	450
X0007	建築空間與景觀透視表現	500
X0008	最新噴畫技法	500
X0009	精緻手繪POP插圖(1)	300
X0010	精緻手繪POP插圖(2)	250
X0011	精細動物插畫設計	450
X0012	海報編輯設計	450
X0013	創意海報設計	450
X0014	實用海報設計	450
X0015	裝飾花邊圖案集成	380
X0016	實用聖誕圖案集成	380

紙黏土裝飾小品(2)

定價:280元

出 版 者：北星圖書事業股份有限公司
負 責 人：陳偉祥
地　　址：永和市中正路458號B1
電　　話：02-29229000 (代表號)
傳　　真：02-29229041

發 行 部：北星圖書事業股份有限公司
地　　址：永和市中正路4462號5樓
電　　話：02-29229000 (代表號)
傳　　真：02-29229041
郵　　撥：05445007 北星圖書帳戶
印 刷 所：皇甫彩藝印刷股份有限公司

行政院新聞局出版事業登記證/局版壹業字第6067號
● 本書如有裝訂錯誤破損缺頁請寄回退換

西元1999年11月　第一版一刷

國家圖書館出版品預行編目資料

紙黏土裝飾小品. -- 第一版. -- [臺北縣]永和
　市：北星圖書, 1999- 　[民88-]
　　冊 ；　　公分. -- (巧手DIY系列 ; 2,3,)

　　ISBN 957-97807-1-4(平裝). -- ISBN 957-
97807-2-2(第2冊：平裝)

　　1. 泥工藝術

999.6　　　　　　　　　　　　88008001